U0112759

ROMAIN ROLLAND

le Théâtre du Peuple

民众戏剧

[法] 罗曼·罗兰 著

杨悦 译

上海社会科学院出版社
SHANGHAI ACADEMY OF SOCIAL SCIENCES PRESS

图书在版编目(CIP)数据

民众戏剧 / (法)罗曼·罗兰著；杨悦译 .— 上海：
上海社会科学院出版社，2023
ISBN 978 - 7 - 5520 - 3757 - 9

Ⅰ. ①民… Ⅱ. ①罗… ②杨… Ⅲ. ①戏剧艺术—研
究—法国 Ⅳ. ①J805.565

中国版本图书馆 CIP 数据核字(2021)第 248601 号

民众戏剧

著　　者：[法]罗曼·罗兰
译　　者：杨　悦
审　　校：宫宝荣
出品人：佘　凌
责任编辑：刘欢欣
封面设计：黄婧昉
出版发行：上海社会科学院出版社
　　　　　上海顺昌路 622 号　邮编 200025
　　　　　电话总机 021 - 63315947　销售热线 021 - 53063735
　　　　　http://www.sassp.cn　E-mail：sassp@sassp.cn
照　　排：南京理工出版信息技术有限公司
印　　刷：上海雅昌艺术印刷有限公司
开　　本：787 毫米×960 毫米　1/32
印　　张：7.625
插　　页：4
字　　数：111 千
版　　次：2023 年 3 月第 1 版　2023 年 3 月第 1 次印刷

ISBN 978 - 7 - 5520 - 3757 - 9/J · 111　　　　　定价：58.00 元

献给莫里斯·波特谢（Maurice Pottecher）

法国民众戏剧的奠基人

序：民众戏剧渊源，作为一种百年的纪念

赵　川

2005 年，我们做了草台班的第一出戏《三八线游戏》。临去韩国演出前，我在演出说明中写道："……并且反映了我们理解的民众戏剧，以及这种戏剧所应有的诚恳表达态度。"我拿给一同参与排演的台湾地区资深剧场人王墨林看。他说很好，用民众戏剧来定义这出戏很恰当。他觉得民众戏剧常通过工作坊来开展工作和予以呈现，我们的演出形式，是演员席地坐在台上两侧，演出没有侧幕和后台，正像那种朴素而简易的工作坊方式。参演者来自不同社会背景，注重肢体表演的开发，也是民众戏剧常有的。当然，他的认同不仅是关于形式。这是一出通过历史学习，表达被战争无情分裂但无法割断的人民，对政治隔断的控诉和戏谑的戏。他另在说明里说："如何将我们身体所具有的'可视性'，完整地呈现在《三八线游戏》中，就更意味着我们如

何站在民众的位置，建构不同的历史话语。"

这一次初涉民众戏剧，对我后来的戏剧工作十分重要。但其实，当时对自己所用的这四个字，对它的渊源、发展出的种种形式和方式等，了解十分有限，简直有点误打误撞。之所以会用"民众"，是因为在戏的集体创作过程中，尤其强调了普通人的视角和感受。去光州的演出，令我接触到那些东亚重要的民众戏剧工作者，在与他们的交往中，我开始逐渐学习和理解到"民众戏剧"所意味的复杂历程。

诺贝尔奖获得者、法国作家罗曼·罗兰（Romain Rolland）一百多年前撰写的《民众戏剧》，是对这个运动渊源的重要展现。今天，即便接近、学习民众戏剧，或从事戏剧工作的人们，也未必了解这本书及它所讲述的历史。20世纪70年代由巴西人奥古斯托·波瓦（Augusto Boal）所提出的"被压迫者剧场"，是现在更广为人熟知的民众戏剧方式。它吸引了希望以戏剧来推动解放和平等的人们，去实践其思想和方法，已在世界许多地方开枝散叶。

罗曼·罗兰在书中描述了发生于法国大革命、在 20 世纪初略具形态的民众戏剧运动场景，但即便是在法国，那仍像是个起步。他除了对自己向往的民众戏剧理念作热情阐释和鼓动，也引介和分析了当时法国的戏剧资源：从本国的戏剧创作传统和新生力量，到周边地区、不同传统的影响，到剧院系统的营运可能，甚至附录了许多相关文献，尤其是大革命时期的政策和政令。这令得《民众戏剧》这本书超越了作为一般过去时代的戏剧论述，而可以被当作一种文献来读。它揭示了在欧洲现代民主国家诞生初期，政治与文化精英阶层在建构行"人民"之名的国家中的互动；以及大革命中翻身了的"第三等级"，如何通过新的政体形式，来斡旋自己在文化上实则是政治性的诉求。老式剧院的包厢要撤掉，以添加更多给平民的座位；知识阶层中的一些人提出要改演以民众为灵感、为他们服务的戏剧。新登上历史舞台的"人民"，在这一概念下凝聚的政治意识和道德，要在文艺、节庆上获得属于自己的具体表达方式，来占据与宣称相匹配的社会地位。

从罗曼·罗兰的法国民众戏剧和剧院的历史，

我们看到一种现代国家制定文化政策、政府介入文艺生产的滥觞，它们被用于服务意识形态、公民心智教育，等等，以推动新型国家和社会的建构。大革命中丹东、罗伯斯庇尔、马拉们颁布关于戏剧演出内容和节庆等的文化政令，今天这类举措已被高度系统化，是现代国家治理的重要部分。

回到戏剧，若不详细追究，我们已无法了解他书中所论及的那个时代诸多的剧作家和他们的戏，但即便如此，罗曼·罗兰仍十分清晰并至关重要地指出了民众戏剧运动的源头，是深受启蒙运动影响、由法国大革命带动的新社会关系的建设：即底层民众或人民身份的张扬。他们所受的压迫不只来自封建权贵，也来自想利用他们的资产阶级。正本清源，民众戏剧乃是社会革命的产物和继续。

仍在光州的那次戏剧节上，我第一次从香港民众戏剧推动者莫昭如那里听说了民众戏剧的宗旨，是 "Of the people，By the people，For the people"。这段英文词句因美国前总统亚伯拉罕·林肯1863年的《葛底斯堡演讲》而著名。孙中山把它译作"民有、

民治、民享"，并发展出他的民族、民权和民生的三民主义，在中国推翻封建帝制的社会变革中曾发挥出巨大能量。读罗曼·罗兰的《民众戏剧》，却让我们看到早在1793年法国大革命期间，由国民公会安排的戏剧演出中，海报上已印有"De par et pour le peuple"（民有、民治、民享）的词句作为号召；翌年发布的一条法令中，明确规定了要每月定期单独上演体现民有、民治、民享的演出，那些剧院将被称作"民众剧院"（THÉÂTRE DU PEUPLE）。

作家茅盾（沈雁冰）在他晚年的回忆录中写道："我与汪谈过后，真想不到这位被上海市民称为'风流小生'的汪老板竟有如此进步的思想和抱负。当时汪请我为他办的剧社取个名称并推我为发起人之一。我想到当时罗曼·罗兰在法国办的'民众戏院'，就说用'民众戏剧社'这个名字罢，并且商定先出《戏剧》杂志，以广宣传。这是'五四'以后第一个专门讨论'新戏'运动的月刊。"（茅盾《我所走过的路》，人民文学出版社）。茅盾所提及的汪氏，本名汪仲贤，是上海的一位戏剧演员，也是新戏改革的积极推动者。民众戏剧社1921年由汪仲贤发起

成立，共13位成员，其中包括沈雁冰、陈大悲、欧阳予倩、熊佛西、郑振铎等。沈雁冰之弟沈泽民在民众戏剧社所办的《戏剧》第一期上撰文，转述了罗曼·罗兰关于民众戏剧的见解，它要使劳工们得到"娱乐"、"能力"和"知识"。该文被刊在创刊号首篇的位置，似乎也是民众戏剧社的纲领。(顾文勋《关于民众戏剧社的若干说法的辨正》，《新文学史料》)。这些都勾连出一个奇妙的图景——罗曼·罗兰弘扬法国民众戏剧运动的论述，竟在短短的十几年后，影响着中国现代话剧的初期发展。

民众戏剧社存在时间不长，却已在中国现代戏剧发展中留下印迹。在民众戏剧社创办的同年，主要社员陈大悲提出了同样有着西方渊源的"爱美剧"，并由陈和汪等在《戏剧》杂志上积极推动。他们受五四新文化运动的精神引领，要脱离商业化并低俗化了的文明戏，想要做能够反映社会、指导社会，做他们称之为"创造光明"的戏剧。他们带着精英姿态由理论而实践，揭开了中国戏剧现代化的新一页。这个理想由后继者随后卷入中国的民族救亡，又与左翼文化运动、延安文艺联系在一起，因

与社会革命结合而高度政治化和工具化，为民众戏剧的发展提供了迥然有别于罗曼·罗兰环境的实践和经验。

这一早先精英气息、自上而下的，甚至带着民族国家建构目的的文化理想，在 20 世纪中后期，尤其与第三世界特定时空中的社会、政治状况结合，发展成一种由下而上的文化抗争运动。著名的被压迫者剧场深受巴西当地教育家保罗·弗雷勒（Paulo Freire）被压迫教育学及其"识字运动"的影响，要让底层民众不再只是剧场中的被动观众，而要成为舞台上的演出者，获得作为社会创造者的主体自觉。这让民众戏剧从渐被纳入文化政策的工具属性，转而在草根社会运动中找到自己的土壤，仍与启蒙意识纠结，寻求推动"民众"成为批判性民主中的政治主体，争取一个更适合生存的平等社会。剧场中的排演，被波瓦称为是对"革命的预演"，成了对未来的集体召唤仪式。他创造和完善了包括工作坊、论坛剧场、"欲望的彩虹"等形式的戏剧工作方式，形成一整套工作体系，对民众戏剧发展带来重大

影响。

在 20 世纪 60 年代以降的亚洲，我所知的努力走入底层的日本帐篷戏剧、菲律宾的教育剧场，印度、泰国和韩国等的民众戏剧，都与各自的社会运动联结在一起，发展出自己独特的形式和成长脉络。"民有、民治、民享"的口号不再由上层政治人物说出，而是由草根民众，通过戏剧呐喊出来。

文章开头提到，我与草台班同仁在初期参与了一些东亚民众戏剧的活动。不久，首尔、香港、北京、上海、台北和东京的戏剧友人，亦在我的客厅里形成过一个松散的"东亚民众戏剧网络"（EAPTN），推动了一些汇聚在韩国的工作坊、演出和论坛。虽然数年后大家渐自淡出，但那段经历对我和草台班后来的戏剧创作极为重要。

这项原本充满抗争和解放意味的戏剧理想，随着前几代社会运动的式微而发生变化。在近半个世纪全球去政治化的情势中，在各种社会力量的整合下，转化并衍生出了教育戏剧、社区戏剧、应用戏剧、心理及治疗戏剧等，成为社会多方面的润滑剂。当年，想给民众展示戏剧固有样子的主张已经陈旧，

试图创造顺应"民众"这股新生力量的新戏剧是否已经完成？在这百多年蓬勃的社会运动之后，民众抑或人民，早已是被反复辨析和提问的社会力量。但民众究竟是谁？当下人们是否仍可以基于预设的态度，比如某种社会理念，去继续不断创造具有政治 / 社会紧迫性的民众戏剧？

阅读罗曼·罗兰的《民众戏剧》，让我再看清它本是革命的产物。老兵不死，只是渐在凋零。在敲打下这些文字时，正值先贤们在沪上发起"民众戏剧社"一百周年。百年里世界民众戏剧自是有姿有态，可歌可泣，本文亦是一种纪念。

2021 年 7 月 10 日

告读者

本书问世之时正逢人们着手在巴黎建立"民众剧院"。自九月起,一座正规的民众剧院向公众开放了,它位于美丽城(Belleville);另一座剧院也于本周在克利希(Clichy)开放。我们尽力而为,既没有轰轰烈烈的排场,也没有眼花缭乱的演出,希冀通过简朴重复的工作,在艺术与民众之间建立永恒的交流。今年在巴黎各地还会有一些类似的尝试。在这些光明磊落的行为之外,还有一些自命不凡的人刻意模仿。他们试图僭用"民众剧院"的美名,扭曲它的性质。这至少证明民众戏剧运动的影响力不可小觑。然而,我们一定要保护民众戏剧这棵幼苗,消灭那些损人肥己的"寄生虫"。民众戏剧不是一个时髦货,也不是一种消遣的游戏。它是一个新社会迫切的表达方式,代表它的思想,传递它的声音,并且在这一危机时刻,它不可避免地成为新社会反抗过时腐朽社会的武器。对巴黎的民众戏剧而

言，未来几年至关重要：不是因为它现在势不可挡，它是必要的，并且必然发生；而是在这件事上，我们必须态度鲜明，绝不能"挂羊头卖狗肉"。我们不能新建一些剧院，只有名称是新的，实质上还是资产阶级剧院，它们打着"民众"的旗号，逛时惑众。我们要建立一种民治、民享的戏剧，要为了我们的新世界建立一种新艺术。

罗曼·罗兰

1903 年 11 月 15 日

目录

引言

民众和戏剧

过去十年间发生了一件大事：法国艺术——这个最具贵族气派的艺术，终于意识到"民众"的存在。它被用于演讲、小说、戏剧和绘画等形式中，成了"拉丁诗绝佳的素材"。

但是，艺术并不重视它，不把它当作一个人、一群观众或者一位评审看待。[1] 直至今日，只有政客是"民众"唯一的代言人：既是它的作者，又是它的演员。社会主义的进步成果引起了艺术家对新主人的注意与企图，他们终于发现了"民众"。发现——我可以斗胆说这就有点像是如今的探险家发现了新大陆，他们为自己的创作产物找到了出路。作家想向民众介绍自己的作品，国家想向他们推介剧目、演员及其官员。这完全是一出喜剧，每个人

1　比利时诗人罗登巴赫（Rodenbach）曾写道："艺术不是为了民众而创作的……要使民众理解艺术，艺术家应当降低标准，迎合他们。"（若无特别说明，本书注释均为原注）

各自扮演角色，但没有人觉察出这其中的讽刺意味，也许是因为所有人都是被嘲讽的对象。而我们应该接受人类的本性。只要普遍利益能被满足，我们无须阻碍人们有心或无意地将特殊利益与普遍利益混同。然而，对于这项旨在明辨善恶、区分公共利益与个人私利而正在广泛拓展的事业，我只想提两点：首先，民众应迅速对艺术加以重视，或者换句话说，艺术应给予民众更多的关注。因为民众通常寡言少语，而每个人都在为他们代言。这就是我想说的第二点：对于"民众艺术"的解读应该多样。

实际上，在自称是民众戏剧的代表中存在着两股完全对立的势力：一方主张给民众展示戏剧固有的样子，不论其面目如何；另一方试图顺应"民众"这股新力量，创造一种新艺术，一种新戏剧。一方对戏剧秉持信念；另一方对民众充满希望。他们之间毫无关联。一个捍卫过去；一个展望未来。

我没有必要多谈政府的立场。即便这听起来悖谬，但是，政府注定属于过去。无论它代表怎样新颖的生活方式，一旦开始，便已停滞。而生活不会踟蹰不前。政府的职责就是僵化一切，把所有鲜活

的理想官僚化。

"三 十 年 戏 剧 工 程"（*l'Œuvre des Trente ans de Théâtre*）曾代表这个理想。在足智多谋的阿德里安·贝尔南（Adrien Bernheim）先生的推动下，几大国家剧院的演员们为巴黎市郊的百姓带来了古典主义戏剧表演。贝尔南先生和他的朋友连忙欢呼："民众剧院成立啦！"多棒的发明！人们将"资产阶级剧院"改名为"民众剧院"，大功告成！因此，什么都没变。在这个瞬息万变的社会里，只有艺术始终如一。我们被永远禁锢在一个过时的理想中，停留在一种思想、风格和演技通通死气沉沉的戏剧里，同时被一套堕落的戏院传统所束缚。

我想就"三十年戏剧工程"进一步谈谈自己的看法。我试着带着尊重的态度来谈论它，所有勇敢的尝试都值得尊重。但如果这就意味着我得对我们整个文明，尤其是我们的戏剧表示认可，这我万万不敢苟同，并且我将毫不留情地与这些假象作斗争。我知道我所批判的这些假象实际上被当今主流精英阶层所推崇。这证明了我们早已明白的道理：我们对精英阶层不能抱有希望。精英从不努力改变：他

们阔绰而守旧，他们属于过去，他们不能创造社会，更别提新艺术了。精英终将消失……

生与死漠不相关。然而，过去的艺术已濒临灭亡。这并不是我们法国艺术所特有的，它是一个普遍现象。过去的艺术不足以应对现世生活，并且它往往还会对现世生活造成恶劣的影响。正常而健康的生活需要与时俱进的艺术。

我不知目前这个正在崛起的社会是否会孕育出一种与之相称的新艺术，但我明白要是不这样的话，就再也没有鲜活的艺术了。这世上只剩下一座博物馆，或者是一大片墓地，里头躺着一堆散发着陈腐气息的木乃伊。我们在一个敬仰记忆的环境中成长，因此很难摆脱过去的束缚。诗歌包装人类的记忆，为它带来柔和渺茫的光彩，但即便这些美妙的诗作曾让人激动不已，它们的生命力也已然褪却，或逐渐消失。如果还有几部伟大著作能对我们产生影响，我们不能确定这份影响力是否对当下有益。任何事物只有在合适的地方和合适的时机出现才是好的。我们可以相信美好绝对存在，它是永恒的主题。但是它的表现形式随着人类思想形式的变化而

变化。并且即便有些艺术作品在某个世纪彰显十足的魅力，它们也有可能在另一个世纪"水土不服"，不堪入目。托尔斯泰（Tolstoy）指出的艺术的危险之一也许就来源于过去的影响，南橘北枳，造成严重后果。"一条子午线决定真理"或者"一条河流划定真理"的事情并不限于道德范畴，艺术也会遇到类似的问题。几百年来，由于人们的羞耻心，裸体被严禁。这不单纯是出于道德层面的考量，也关乎审美问题。中世纪的雕塑家认为"衣服对身体必不可少"，所以他们觉得裸体丑陋至极；乔托（Giotto）派的画家找不出一具"比例完美"的女性身体；[1] 那些十七世纪熟识哥特派建筑的人[2] 批评它的理由正是我们喜爱它的原因；十八世纪的一位天才[3] 因为被比作莎士比亚（Shakespeare）而感到愤慨，在他看来这是一种侮辱；一位意大利大画家[4] 认为佛拉芒绘画是圣器室的装饰艺术，"适合妇女、僧人和虔诚的教徒"；另外，托尔斯泰说米罗（Milo）的维纳斯曾令俄国的

1　出自琴尼诺·琴尼尼（Cennino Cennini）。

2　指费奈隆（Fénelon）。

3　指格鲁克（Gluck）。

4　指米开朗基罗（Michelangelo）。

农民作呕。因此，精英眼里美妙的事物很有可能在民众眼里不堪入目，它很可能不能满足民众的需要，而民众的需要和我们的需求一样合理。所以请勿不经检验就把过去贵族社会的艺术和思想强加于二十世纪的民众身上。况且，比起收拾资产阶级剧院的残余，民众剧院还有很多意义非凡的事情要做。我们不要只想着招揽现有剧院的观众，我们不是为了他们工作。我们唯一要在意的是艺术，或是人民的福祉。我们要乐观地相信总有人会对我们整个艺术文化传播事业持有兴趣。

即便我们对我们宝贵的艺术无比自豪，但还是请勇敢摆脱对它的迷信。坦然检验过去的戏剧是否已经没有对民众有益的养料。如果没有，说出来，不要害怕成见。

第一辑　过去的戏剧

莫里哀

　　我先从看上去有几分民众喜剧元素的莫里哀（Molière）戏剧说起。莫里哀是民众喜剧的奠基人，从某些角度上看，他甚至更属于民众，而不是贵族。我们这个阶级已不能完全同莫里哀的思想感情产生共鸣。坦率地说，我们有时对他的作品感到反感，试图反抗，只是由于他的盛名和害怕被他人嘲笑的心理而迅速压抑抵触情绪。[1] 我们的兽性已消失殆尽，以至于我们不能从司卡班（Scapin）或斯布里加尼（Sbrigani）[2] 之辈的身上、从棒打或灌肠的行为中或者从粗俗放荡的台词里获得一份真正的快乐。我们尤其不能忍受的是剧中不顾人物的强弱、长幼、是否有缺陷或者人性中是否有令人怜悯的东西就对他们进行冷嘲热讽的行为，这十分残酷。当打扮成穆夫提

1　在刚过去的十月，巴黎歌剧院（l'Opéra）为意大利国王与王后举办了晚会，其中《贵人迷》（ le Bourgeois gentilhomme ）的失败就是一个有力证明。

2　莫里哀笔下的喜剧人物。——译者注

（mufti）[1] 模样的吕利（Lulli）一跃而起，翻过栏杆，拳脚相加把古钢琴砸坏时，路易十四（Louis XIV）放声大笑。圣西蒙（Saint-Simon）将凡尔赛宫和勃艮第女公爵身边人的生活提炼成滑稽可笑的故事，反映了野蛮残酷的宫廷生活。莫里哀的喜剧生动地展现了昔日的景象。如今的民众比我们更容易欣赏莫里哀的喜剧。然而要是我相信他人向我描述的关于在俄国上演《乔治·唐丹》（Georges Dandin）的事情，那么民众之间也需要作区分：这出戏让农民义愤填膺，他们力挺唐丹，批评他的夫人犯下的丑事。我们就不会愤慨到这个份上。而《逼婚》（le Mariage forcé）是我们的民众大学（les Universités populaires）最大的成功之一。我在热拉尔梅（Gérardmer）看过莫里斯·波特谢执导的《屈打成医》（le Médecin malgré lui）。尽管演员是一群乡下的少男少女，他们缺乏表演甚至朗诵的经验，但我觉得这台戏比法兰西喜剧院[2]的版本更加妥帖。我们在"思想合作社"（la Coopération des idées）所

1 伊斯兰教教法说明官。——译者注
2 法兰西喜剧院（la Comédie française），又译作法兰西戏剧院（le Théâtre Français）。——译者注

作的努力以及在郊区的几个剧院上演的《贵人迷》和《无病呻吟》（le Malade imaginaire）也获得了不俗的成绩。这似乎就是属于民众的作品，它们展现了跌宕的命运，充满喜悦的气氛，带有拉伯雷（Rabelais）式的故事特征。然而，我们不能用我们对民众的现有认知匆匆定论。我最近看了"三十年戏剧工程"举办的一场《无病呻吟》的民众公演，大获成功，——即使那晚缪塞（Musset）情感丰盈的诗歌朗诵节目获得的掌声更为热烈，但我第一次体会到笑剧原来真的可以如此骇人听闻，这不仅是因为一些演员夸大了已经足够夸张的喜剧，还因为在大白天观演，我突然在这天才般的滑稽动作中看到了古典主义戏剧的糟粕。我们已经在法兰西喜剧院领略了不少过分的表演，因此不足为怪。可民众对此并不了解，他们感到十分震惊。我又一次感受到了邻座观众的尴尬，我常常能在民众剧院的观众身上观察到同样的尴尬：他们生怕贵族阶级的演员把他们当作小孩，不愿意在他们的能力范围内交流。这一担忧逐走了他们的快乐，况且是真正的快乐，因为谁能抵挡莫里哀的欢笑？

　　另外，要是民众只能在莫里哀的戏剧中感受到

滑稽的成分，那么这意义并不十分明显。他们的语言能力可能会有所提高，但是心智并无进步。我害怕直至今日事实依旧如此：他们对莫里哀的古典主义巨著反应冷淡。《恨世者》（*Misanthrope*）是一部精彩绝伦的贵族沙龙心理剧；而喜剧《太太学堂》（*les Femmes savantes*）体现出了一般悲剧才有的高尚气质。我发觉他们在观看这两部戏剧的过程中逐渐暗暗地失去了兴致。我知道 1902 年 11 月在巴塔克兰剧院（Ba-ta-clan）上演的《伪君子》（*Tartuffe*）获得了巨大的成功，但这成功不属于莫里哀，而属于埃米尔·孔布（Émile Combes）先生，或是他的代言人——那位反教权记者。他认为把这部戏和关闭教会学校（les Congrégations）的事件联系起来很有意义，并"在《伪君子》中揭露了永远的敌人，认定斗争应该继续，它比过去任何时刻都必要"。正如一位评论员天真地说道："这就像是拿赢来的钱赌博。所有法国的观众都厌恶黑人。我们永不停歇地揭发他们、仇视他们。"[1] 但这样说来，就和艺术无关了。而且我有理由相信原本的《伪君子》更小众。即便

1　《时代》（*Le Temps*），1902 年 11 月 24 日。

它有趣又有个性，但形式太不自由了。它留有当时的时代痕迹，充斥着长篇大论，更别提宗教的特殊用语了。民众无法理解其中的含义。他们鄙视宗教虚伪，但我怀疑他们是否理解宗教的虚伪，尤其当作品的形式还留有《致外省人信札》(les Provinciales) 时期的特征。

但是请勿一味寻找莫里哀的问题，他的戏剧足够精彩。两个世纪以来，他用其喜剧之双面面具的一面或另一面让法国的所有阶层得到了欢乐，并且他通常让所有人在一种兄弟般的欢乐中团结在一起。这很难得，几乎是我们舞台上绝无仅有的。法国印有莫里哀头像的钱币数不胜数。无论他的接班人的天资多么聪慧，我们都不能从他们当中找到一个如莫里哀一般拥有多面性格的人。他的作品饱含两种性情：一种是用高雅的讽刺来剖析生活，有一点看破红尘的味道；另一种是强烈的欢快与轻松。一边是观察，另一边是活泼。这些剧作家之后，观众分化，艺术性变弱，或者变差。我在后文会继续阐述我对当下现代喜剧的看法。

古典主义悲剧

莫里哀的喜剧多少可以满足民众戏剧的基本要求，但这还不够。或者一般说来，喜剧并不足够。笑是一种力量，对恶行智慧的讽刺满足了理性的需要，但我们不能从中发现有利于行动的坚实动力。在所有的艺术形式中，古典主义喜剧有其局限性。它关乎常理，古典主义喜剧很好地表现了常理，但很难超越它。没有什么比常理更宝贵的了，我们不能因为它一时的衰弱就认为它不重要。常理可以达到所有的目的，甚至是英雄主义。我们对此有目共睹。但是民众是女性化的，其行为不仅仅由理性掌控，更多地受本能和激情驱使，需要接受培养和指导。伟大的悲剧艺术的情感可以给民众带来震撼，它所造成的影响力不可估量。那么法国是否拥有可以为民众带来精神养分的正剧剧目或者悲剧剧目？有没有一种戏剧，可以激发灵魂深处英雄主义的力量，鼓动激情和意志？

首先要接受检验的是我们十七世纪的古典主义悲剧。

人们都听闻最近在巴塔克兰剧院上演的《安德洛玛克》(*Andromaque*) 大获成功，贝尔南先生和他的朋友们因此断言古典主义悲剧是一种民众戏剧。我们应该对此次成功进行检验。"在巴塔克兰剧院的实验是一个有力的证明，"拉鲁梅（Larroumet）先生——贝尔南先生的捍卫者最近写道，"《安德洛玛克》激发出了前所未有的热情。民众（3000 名观众）没有错过任何一个表演细节或者对白中的词语。是的，拉辛（Racine）优雅的姿态、考究的用词、华丽的辞藻以及风格的变幻，民众都捕捉和感受到了这些细微的处理。"[1]

我并不认为"民众（3000 名观众）"可以像修辞学教授那样欣赏拉辛"考究的用词"和"风格的变幻"，太想证明自我的人什么都证明不了。我们应该更审慎一些，对这场演出的背景进行研究。此次向民众介绍拉辛的人不是一名反教权记者，而是一名刑事律师。为什么是一名律师？《时代》日报的一

[1] 《时代》，1902 年 10 月 27 日。

封评论为我们作了解答：

"著名的刑事律师——费利克斯·德科里（Félix Decori）先生大概是从他的职业角度来评析拉辛的艺术的。《法院报》（la Gazette des Tribunaux）的任何一页都未出现过拉辛笔下的故事。尤其是《安德洛玛克》，它的故事实际上是一桩情杀案。奥雷斯特（Oreste）、皮罗斯（Pyrrhus）、爱弥奥娜（Hermione）和安德洛玛克之间的纠葛是这样的：一个女人想要报复她心爱的男人，因为他并不爱她，而爱另一个女人。她与一个深爱她的男人许下婚约，让他杀死那个不爱她的男人。德科里先生只是想从他从事法律事务的经验中找出一个完全相似的故事：主人公分别是一名屠夫、他的妻子、他们的儿子和一名缝纫用品商。他叙述了他们之间发生的事情并说道：'我刚刚便为你们讲述了《安德洛玛克》的故事。'"[1]

现在我能理解《安德洛玛克》成功的原因。你们像是给民众讲了一则《小报》（le Petit Journal）上的故事，但你们真的觉得这是《安德洛玛克》吗？它体现了"风格的变幻"或"优雅的姿态"等特色

1 《时代》，1902 年 10 月 27 日。

吗？你们怎么没有发觉拉辛的艺术里几乎没有主题，对灵魂的分析和情感的表达才是精髓。当你们简单粗略地描述主题，让作品变成一出情节剧时，你们并不是在赞扬拉辛，你们是在嘲笑他！

法盖（Faguet）先生察觉到了这点，他写了一篇不含任何流派偏见的文章，讽刺地描绘了民众如何欣赏拉辛名作。法盖先生当然不是民众戏剧的朋友。他经常向《辩论报》(le Journal des Débats)的那些不具有思辨精神、只想被动接受理论的读者论证民众戏剧不能存在，理由是它从未出现过。[1] 这等同于承认世界从未有过进步，所有的事物都一成不变。说起来倒是轻松。法盖先生是一位理论家，我们不能与之讨论他深信不疑的主张。而我想要利用他的风趣为我们辩驳，反击他的言论。

他问道："你们敢把《安德洛玛克》当作情节剧吗？你们要是敢，就会发现这样其实挺合适的。其中有一个无辜被迫害的女人、一个受坏女人指使的坏男人和一名残酷的暴君。一部情节剧所需要的元素都齐全了。一番波折之后，可怜的女主人公没有

1 《辩论报》，1903 年 7 月 20 日。

退让，遇到困难毫不软弱，她坚守着两种高尚的情感：亲情与爱情。最终，残酷的暴君被杀害，坏男人成了疯子，坏女人自刎，令人同情的受害者成了法国的女王，她的娇儿也得到了救助。这出情节剧太精彩了。拉辛真可谓情节剧之王。"[1]

随后是诸多民众戏剧演出中必不可少的狄德罗（Diderot）式的收场：安德洛玛克的加冕仪式："她坐上宝座，塞菲斯（Céphise）将安德洛玛克的孩子带到她的身边，安德洛玛克把孩子放在膝盖上，深情地拥抱他。帷幕落下。"

"但是，"法盖先生继续写道，"请检验一下，又有多少古典主义悲剧拥有情节剧充分且必要的条件：可怜人、可怜人遇到危难、情节曲折、可怜人最后取得胜利、善有善报，恶有恶报？……"我看过《费德尔》（Phèdre）和《阿达莉》（Athalie）面向普罗大众的演出，观众礼貌而冷淡。在《费德尔》中，我们只在意无辜受害的人——希波吕忒（Hippolyte）……我们并没有为第四幕希波吕忒和忒修斯（Thésée）的对话或为塞拉门尼斯（Théramène）的故事而动容。《阿达

1 《辩论报》，1903 年 2 月 23 日。

莉》完全是另一回事。它制造的效果只有惊奇。民众一上来便感到惊讶，之后他们依然惊讶，并一直持续到结尾。这很正常。民众在观看这部《阿达莉》时具体在做什么？或者说你们希望他们做什么？他们在寻找可怜的人物，而他们自然找不到，拉辛忘了或者说不屑于写入一个可怜的角色。他思量着："好！乔德（Joad）是一个老流氓，并且很强势；阿达莉是一个老流氓，成了一个疯婆娘；阿布内（Abner）完全就是一个傻子。但观众希望我关注的人物在哪儿呢？他什么时候出现呢？我要等着他感动我呢。"民众直到第五幕尾声都在等待他的出现。而阿达莉遭割喉而死、乔德获胜或乔阿斯（Joas）加冕，这些情节对民众而言都不重要。太好了！……通过交流，我也多了点民众的心态了，并且我逐渐留下了这样一个印象："这部戏太值得称赞了！但值得称赞和精彩有趣完全是两回事。从戏剧意义上说，他们有理：这不是一部有趣的作品。"[1]

我请大家注意一下最后几句，这几句十分清楚明了，它道出了实话。这不仅适用于《阿达莉》，也

1 《辩论报》，1903 年 2 月 23 日。

适用于大部分古典主义名作。拉辛的戏剧不是民众戏剧，这样说既不冒犯民众，也不针对拉辛。这是两个不同的世界，将两者靠近毫无意义。拉辛伟大的艺术是平静而无个性的，犹如清澈的池水，透露出灵魂与情感，尤其是软弱的灵魂以及女性化的情感。作者完全不表明立场，他对让英雄折腰的困苦经历无动于衷。他不试图反抗磨难，而是被动地接受它们。我们不能在他的身上感受到一股强大的、想要控制一切的、统治者般的力量。民众，尤其是法国民众喜欢在戏剧里，在意志、思想或简单说来就是语言上被征服，这可以或多或少成为小仲马（Dumas fils）在我们这个时代成功的原因。拉辛的戏剧是一个天赋异禀的艺术爱好者的产物。他为了艺术而艺术，对行动漠不关心。而不久之后，他的艺术除了对和他一样的艺术家，即人数总是有限的贵族阶级还能造成一定的影响外，就不能体现它的辉煌了。

高乃依（Corneille）迥然不同。在他那里，意志与意志直接碰撞，人与人直面沟通，一股强大的行动潮流持续地将观众与舞台联系在一起。当一个演

员直接冲着观众喊话，一旦抓住就不再放下，激烈地进攻时，有些脆弱的人会感到不适，但民众喜欢被指挥。他们对拉辛的作品潜意识里的抗拒，如对舞台上的表演感到陌生、对内心戏无动于衷等情况在高乃依这里便不复存在。高乃依将民众带入行动中。他实现了伟大的戏剧创作者的首要原则：为所有人发言。此外，这个强大的诺曼底人在性格上也有几点算得上贴近民众：对演说的热爱、血淋淋的暴力、瞬息的狂怒、情感的突变以及隐藏在大义下的原始狂野，例如贺拉斯（Horace）以理性之名刺杀了他的妹妹！[1] 所有这些暗藏在他所有作品里的性格特征从本质上来说是贴近民众的。西拿（Cinna）、艾米丽（Émilie）或者奥古斯特（Auguste）等人物在戏剧结尾时的大反转对从容审慎的资产阶级而言不可理喻，但对热情耿直的民众来说合乎情理。[2]

1　"够了，我忍无可忍，要恢复理智。"［贺拉斯刺杀卡米尔（Camille）］
2　高乃依的某些诗歌展现出的持续的激情如同一名半野蛮的日本演员的表演那般快速多变：
　　"我的恨死了，我以为它会永生，
　　它死了，心便忠诚，
　　从此以往，把仇恨当作一次失败的经历，
　　盛怒过后，是成全您的热忱。"

然而，高乃依没有任何一部作品可以算得上是完全大众化的，这有以下几个原因：

语言。这是一个常见问题：一部悲剧或正剧的形式比一部喜剧更容易过时。至少，它很快就难以让观众产生共鸣。实际上，它不够现实主义，缺乏对现实的观察。它更主观，更个性化，更容易留下它的作者、它所处的时代和国家的印迹。诗意的想象受当时的环境影响，受作者身处的社会习俗制约。要是作者经历过宫廷生活或者沙龙文化，那么他诗意的比喻容易很快变得不合时宜，因为每隔十年、二十年或者三十年，上流社会的意识形态都会发生变化。另外，除了一小撮精英雅士会认为稀奇古怪的作品具有十足的魅力之外，这些作品中的画面通常会变得令人费解——要么是因为它们荒诞离奇，如同莎士比亚的比喻；要么是因为它们带有遗风余韵，好比古典主义绘画。高乃依的风格尤其晦涩难懂还有其他原因。除了表演的高潮部分，他的作品往往抽象、混乱、常有不得当的表达，让人有时捉摸不透，同时代的观众已经在嘲笑他的作品杂乱无章。我并不希望他永远无法成为民众的崇拜对

象，但实际上人们只能在大段的对话中听到几个响亮的词语和演员的音调。这很可恶，我们应该承认这个事实并且为此感到悲哀。因为对话语愚蠢的迷恋丧失理智，在历史长河中导致了无数的灾难。而民众戏剧不是要对灵魂催眠，相反是要与它斗争到底，不向民众展示任何他们不能理解的东西。

另一方面，高乃依的戏剧体系就是要让一般观众扫兴，只能带给他们些许的欢愉。人物少、事件少、编排少、缺乏丰富的表演，或者说即使有表演也是用大段抽象的对白来呈现。他的戏剧要求具备一定的古代人文科学知识：拉丁语演说、法律用语以及正统的修辞手法。它无法强健民众日益衰弱的体魄，也完全不能发展民众童真而热切的想象力。我们能感觉到高乃依的艺术是一个"缺乏想象力、要求绝对理性的"[1]社会的产物，它与民众的生活格格不入。这一点在作品的思想、主题甚至人物上都得到充分体现，使得一部分人物让我们感觉陌生又遥远。情感上，我们现代人已不能与过去的人们感同

1　出自古斯塔夫·朗松（Gustave Lanson）的《法国文学史》（*Histoire de la littérature française*）。

身受，已无法体会石器时代的情感，例如名誉攸关的难题［在西班牙戏剧中，卡尔德隆（Calderon）笔下的英雄行为对我们而言不仅残忍，而且荒唐］。同样地，我们不仅对剧中人物的个性缺失、殷勤客套以及繁文缛节难以忍受（这实在太过时了），而且甚至可以说高乃依艺术的灵魂对我们而言已荡然无存。它是一个政治艺术，为了国家元首、爱国人士、政府或革命理论家之辈的观众而创作。如之前所言，它反映了黎塞留（Richelieu）和马扎然（Mazarin）内阁——"这些坚实有力的灵魂"的雄心，他们最大的愿望就是一统天下。他们通过思想、行动和所有的政治形式成功构建了十七世纪强大的政治机器。《西拿》《塞多留》（Sertorius）和《奥东》（Othon）的剧本便是为他们准备的。即便这些作品依然深刻，但是它们对我们还有什么意义？可以说我们的时代和高乃依的时代一样是政治的，急需解决统治管理和社会生活的问题，需要找到一个新的模式来满足我们精神和道德方面的需要。但我们面对的问题和两百年前全然不同。政治上，我们只关注当下的问题。西拿和马克西姆（Maxime）的理智并没有丧失

它们的价值，但这些（或者说几乎所有高乃依的作品）都是贵族的论调，并且受商业活动的恶劣影响，对百姓持有轻蔑之意，民众应当加以防备。说到底，这些对民众有害的言论都是为了表现王朝的辉煌，突出久战后的胜利与和平。我们能理解拿破仑（Napoléon）将《西拿》的故事为己所用，也能理解演员塔尔马（Talma）于埃尔福特在战败的国王面前表演《西拿》。但在今天，这些表演是不合时宜的。要是我们不管这些作品展现的是什么思想，仅仅因为它们崇高伟大就向民众展示它们，那么我们并不应该鼓励这样的伪文艺。

仅有一小部分高乃依的作品在我看来可以让民众接触：《贺拉斯》《熙德》（le Cid）和《尼科梅德》（Nicomède）。即便《贺拉斯》中对英雄主义的呐喊有些过分，但这会让民众感动，甚至结尾的诉讼也会让当今的观众印象深刻，可惜的是语言通常晦涩难懂，表演缓慢冰冷；《熙德》的青春、自由的神态和丰富多彩的生活可以激发观众强烈的共鸣。只是路易十三（Louis XIII）宫廷中好斗的贵族所面对的骑士难题也许对圣安托万（Saint-Antoine）街区的工人而

言显得有些古老陈旧。《尼科梅德》也许是高乃依最贴近民众的作品，因为其中的主角是民众的心头之爱：一个快乐善良的巨人，西格弗里德（Siegfried）。这个高卢人只身一人深入敌人势力，挫败他们的阴谋，嘲笑他们的卑劣行为。主人公身上的英雄主义具有讽刺意味。他平静安详，最终获得了幸福。他身边的人物也十分生动：美丽狂野的劳迪丝（Laodice）、胆小爱说谎的老国王、法国骑士阿塔勒（Attale）和盎格鲁-撒克逊的外交官弗拉米尼乌斯（Flaminius）。这部作品编排精良，故事有趣，与其他悲剧不同，不断给观众带来惊喜，直至结尾。可为什么它的风格更加晦涩？和《贺拉斯》一样，《尼科梅德》必须进行删节和解释才能上演。总之，暂且停下研究，我们似乎只能得出这样的结论：十七世纪的悲剧更适合阅读，而不适合表演。[1]

1 莫里斯·波特谢在观察了观众的反应之后也持有相同的观点："我几乎不认为我们可以借用古典主义悲剧。在我看来，这是一门贵族的艺术，不适用于民众剧院的观众。群众演员也说不出高乃依和拉辛笔下的英雄所说的话。"（《民众剧院》，《双世志》（*Revue des Deux Mondes*），1903 年 7 月 1 日。）

浪漫主义戏剧

浪漫主义戏剧遇到的完全是另一个问题。我们要做的不是帮助民众接触它，恰恰相反，我们应该让民众远离它，因为我认为他们可能会受到蛊惑。我们该毫不留情地说：浪漫主义戏剧是一种情节剧，所有语言上的诗意只会增加它的危险性。[1] 它看上去华丽秀美，实际上愚笨庸俗。它自以为可以解密万物，粉饰世界，诠释宇宙，如《玛丽·都铎》(*Marie Tudor*) 无知的序言所说的那样"凝视一切、看尽每一面"，并且对受到追捧的事实相当满足。观察上，它只是将伏尔泰（Voltaire）式的悲剧抽象化，伪装博学；思想上，它混杂了各种互相矛盾的意识形态。浪漫主义戏剧受百科全书编写者影响，其主基

1　我们这里当然不提缪塞精彩绝伦的戏剧，它承载着一个年轻贵族的梦；也不提阿尔弗雷·德·维尼（Alfred de Vigny）的剧本，况且其内涵名不副实。作品冰冷，没有亲和力。至于雨果（Hugo），我们应当承认他最大的贡献就是创作了高度大众化的戏剧，他写了一部十分贴近民众的小说和一本极其大众化的册子，我们先不提其中的瑕疵。不过在他创作这些伟大作品的时候，他毫无民主的意识。

调是颇为平淡无奇的自然主义，德国浪漫主义的革命性的夸张与极端暴力也有所体现。浪漫主义戏剧浩大的声势、动人的表达、英勇的气魄、绚丽的画面、加上伪科学与伪思想，在法国艺术中滥竽充数。它拒绝苦难、不激发思考、不鼓励学习、不支持观察。它既没有真理，又缺乏诚实，只会耍花招。这就是一种剥削观众的情节剧，愚蠢至极。观众被它嘈杂的话语、通常容易与真情混淆的多愁善感和以人道主义及宗教的名义歌唱物质主义这种低俗鄙陋的手段欺骗。这些卑劣的强盗和造反分子是这蒙马特（Montmartre）艺术的新生儿和常客，大张旗鼓地践踏法国的理性。这闹哄哄的小团体艺术，由于缺乏沉思、真诚和自省，只有极少数人达到成熟。所有这些浪漫主义的热情展现的更多的是放荡不羁的姿态，而不是革命的勇气。浪漫主义戏剧给民众灌输大段杂乱无章的朗诵，它比获得资产阶级首肯的演员更容易让民众陷入萎靡。若我们脱去浪漫主义戏剧抒情的外衣，我们就会发现大仲马（Dumas père）的艺术缺乏诗意，这直接反映了这类情节剧的平庸。我坚信浪漫主义戏剧是我们努力要在法国建

立的民众戏剧的天敌之一。它培养了无数的徒子徒孙，共分为两派：一派源于雨果；另一派源自大仲马。后者属于吵闹的情节剧，讲着轻飘的穷鬼、吹牛的投机者的故事，犹如一群蝗虫一般侵蚀市郊的剧院，所到之处，寸草不生；前者生存较为艰苦，却野心勃勃，在所谓的诗人剧院里孜孜不倦地研究如何破坏资产阶级的品位：他们没有失败，轻轻松松获得了成功。资产阶级观众只懂欣赏中等现实主义的艺术，它传播正确的价值观，观察也不够深刻。这群观众在诗意中迷失了方向，不明真假，也许夸张讽刺更能吸引他们，因为人物特征更为明显。当他们被附庸风雅的风气影响，认为假装理解这门陌生的语言非常必要时，他们就上了江湖骗子的当。文艺批评本应保护观众，却由于害怕抵抗潮流、由于冷漠、不专业和缺乏对真理的信仰，大批量地缴械投降。荒唐之事在戏剧上司空见惯，它拥有众多出色的演员。我们可以说其中一个演员不仅对这门艺术的成功，还对其形成过程拥有绝对的影响。莎拉·贝尔纳尔（Sarah Bernhardt）这个名字最适合描绘拜占庭式或美式的新浪漫主义——僵硬、死板、

没有生机、缺乏活力、装饰过度、真假混杂、表面喧闹实质沉闷、看似华丽实则暗淡。

近几年来，埃德蒙·罗斯丹（Edmond Rostand）先生执意要把雨果的浪漫主义戏剧和大仲马的戏剧融合在一起，他为了跟随潮流加入了一些俚语元素。但这位独特出众的诗人——浪漫主义的调皮鬼，即使他的戏剧试图不落俗套，或者说也正因如此，他不过是一名在戏剧中迷踪失路的喜剧作家。罗斯丹先生创作了"大鼻子情圣"（le Prince Long-Nez）和他的随从达塔尼昂（d'Artagnans）、俗称弗朗巴尔（Flambard）的小丑弗朗博（Flambeau）、奇特的梅特涅（Metternich）和魔鬼般的手下吉尼奥尔（Guignol），他们快活、有趣、爱吹牛、滔滔不绝，这些人物流露出的悲剧情感只是为了表明他开发了新大陆。罗斯丹先生在其中加入了很多讨好民众的话语：《雏鹰》（l'Aiglon）中妄自尊大的沙文主义或是半上流社会《撒马利亚女人》（la Samaritaine）的虔信。他成功了。对有些人而言，成功意味着一切。我也希望相信他的艺术足够崇高，那他必须再下功夫。然而成功让他远离了生活，他唯有通过虚无的

表达才能窥探生活。我不愿抨击他，他具有力量，他的语言、画面、快乐的力量值得肯定。我们并没有少给他肯定，但因为他没有将这股力量用于探寻真理，我们就得与之斗争，因为这对大众而言是危险的。并不是所有人都意识到他是民众的祸害！多少诗人觉得自己对祖国有功，因为他们歌颂了英雄主义、无私奉献和自我牺牲！但要是他们只是嘴上相信了这些高尚作风，而没有发自内心的感悟；要是他们只听闻过轻巧的话语，而没有见识过严酷的现实；要是他们只在追求个人成就，而对他人没有任何益处，那么他们便贬低且辜负了英雄主义、无私奉献和自我牺牲。为了博得掌声而表现丰富的情感是致命的，因为它用内心的谎言来麻木灵魂。

这是一股不断在蔓延的潮流。我想它是由于勒·勒迈特尔（Jules Lemaître）先生发动的，它鼓励观众附庸风雅。因为即便他也许不自知，但是他投入了金钱，利用了他在上流社会的威望集结了所有的新思想。我们可以在如今的社会轻蔑地纵容这类事情。但当事关民众时，我们就需要行动起来。民众可以不需要美好，但他们不该远离真理。我们不

能要求他们尊重或欣赏他们不能理解或者不能感同身受的东西：这只会让民众成为专制的奴隶。即便这么做会暂时对几部巨作不公，那又如何呢？否定它们比附庸风雅更接近它们。民众身上本就拥有真理的源泉，这便是最伟大的事了。要是未来的民众如此，那我也就安心了。民众同我们一样具有天赋、本性善良，我们只需稍稍减去令他们不堪重负的劳动，给予他们可供思考的闲暇，他们便无所不能。但是，我们当下几乎所有诗歌传递出的思想与情感的谎言会让他们受害永久。

资产阶级戏剧

我们这个世纪还见证了另一种戏剧的蓬勃发展，它在世界各地颇受关注：资产阶级戏剧。这门戏剧来源于十八世纪的煽情喜剧，它恰好地反映了社会的巨大变革：一个新的社会阶层获得了权力的提升。我先把个人的抵触情绪放在一边，资产阶级戏剧之所以大获成功是因为它表现了这个社会阶层功成名就后的内心世界：它的问题和忧愁。艺术诠释当代生活是好事，可不幸的是，十九世纪的资产阶级与十六和十七世纪不同。他们更关注实际问题，不关心无利益的事，尤其是艺术。这一点我们在资产阶级戏剧里感受颇深。它的代言人——奥吉耶（Augier）和小仲马，跟莫里哀不同，几乎没有在刻画人物上下过功夫；他们也不同于狄德罗，从不认真描绘社会环境，表达个人悲剧或家庭苦痛。虽然他们尝试过，但结果并不出彩。他们二者的共同点是聚焦一些新社会中人们需要面对却又无计可施的

社会或家庭的道德问题。这些作品自然在当时能引起轰动，但如果它们提出的问题虽有价值却与生活无关，那么随着时间推移，这些作品必然消亡，因为一场社会变革就会使其主题黯淡无光。这类戏剧有利于改善社会，也有助于激发观众思考。但它需要不断演变，因为它演绎的是一个变化发展的世界，因为它是法学家和立法者的助手和顾问，因为它攻击当今恶意伤人的集体组织，能起到缓解伤痛的作用。每过二三十年，几乎所有的主题就会被淘汰一遍，鲜有作品具有永恒意义。即便有，我也没见过哪个天才将其用永恒的方式进行处理。这是一门本质上不断变迁的艺术，它今日的力量将成为明日的弱点。如果我们的民众戏剧现在要对资产阶级戏剧敞开大门，那它就必须产生一些新的作品。因为民众对资产阶级的难题可以做什么呢？我们需要立即在保留形式的前提下改变它，使它适应新的环境。

我还要提一下曾流行一时的诗剧。如果说诗剧缺乏真理和正确的价值观，那么资产阶级戏剧就太缺乏诗意了，它同喜剧一样狭隘庸俗。国家需要走完艰险的一步，需要激发所有的能量。资产阶级戏

剧虽然可以为国家提供许多养料，但它们并不足够高尚。近几年来，先不说国外，为了使得资产阶级戏剧向民众开放，增添诗意，我国见证了几大创举。但即便它提出了民众面临的些许问题，折射出民众部分的灵魂，可大部分作品还是缺乏民众精神，只留有贵族阶级的痕迹。《狮子的午餐》(*Le Repas du Lion*) 就是一个最典型的例子。

对于现代喜剧，我多说无益。它并不缺乏人才，但它繁复琐碎、平淡乏味、多愁善感、堕落腐朽。它很好地反映了其观众的特质：一帮游手好闲的资本家，他们再也没有力气爱恨、没有精力评论、没有心情渴望任何东西。现代喜剧有时像无聊小书，有时像色情书籍，有时综合了两者，令人作呕，愚不可及。这门戏剧从来不代表国家，它是对国家的一种侮辱。我对第一次来巴黎看林荫大道的艺术 (*l'art des boulevards*) 时的轻蔑和愤慨记忆犹新。愤慨已经不在了，但轻蔑的情绪，我依然无法释怀。它如今名声大噪，这对我们而言本身就是一种耻辱。它是欧洲纵情享乐的老巢，不断腐蚀着大都市的观众。"这是观众的自由，"这帮无耻的精英

会这般辩护，"如果观众沉迷堕落，随他们去吧。这没什么大不了的。"我恨不得告诉那些艺术家，如同泰门（Timon）对菲莉妮娅（Phryné）和提曼德拉（Timandra）说的那样，"永远做你们自己。堕落那些自甘堕落的人。"[1]但不要危及民众，不要污染生活的源泉。当我们看到在民众朗读会上，纯朴真挚的人们乐于接受所有的思想，他们不顾岁月的烙印和苦难，保持年轻的心态，我们便会想到福音书里的句子："无论是谁将要玷污这里任何一个孩子……"

另外，我坚信当男人、女人和小孩，一家人聚在一起观赏一门真正面向所有人的戏剧时，观众会明辨是非，并会向台上值得尊敬的演员致以敬意。民众自我保护的本能太强了。精神健全的民众不会甘愿接受蓄意的摧残，伤害只会是无用功。

1　出自莎士比亚悲剧《雅典的泰门》。——译者注

外国剧目、古希腊悲剧、莎士比亚、
席勒和瓦格纳

说到外国剧目，那些伟大的人们，戏剧界最伟大的艺术家，如索福克勒斯（Sophocle）、莎士比亚、洛佩（Lope）、卡尔德隆和席勒（Schiller）曾一度贴近大众，至少在几部作品中有所体现。但不幸的是，时代和民族之间存在差异。尽管索福克勒斯崇高伟大，古希腊艺术凄美绝伦，它的追随者敦恪执着，但我必须坦言，近日《俄狄浦斯王》(Œdipe Roi）的巨大成功实际上暗含附庸风雅的风气和无知盲目的崇拜，尤其是对天才演员的个人崇拜。要是没有索福克勒斯的大名、没有穆内–叙利（Mounet-Sully）在表演中传递的强烈情感（但几乎流于表面）、没有充满画面感的音乐（其实也很平庸），民众或者贵族都不可能在过去诸多的情节剧中辨认出伟大的《俄狄浦斯王》，并从中获得喜悦。

而且，即便古希腊的道德观念和宗教信仰离我

们遥远，但索福克勒斯比起洛佩和卡尔德隆之辈显得更平易近人。只有对斗牛场和马戏团的屠宰场面进行改动，剔除暴力的部分，他们笔下血腥的剧情、凶残的人物和虚伪的绅士才可以被我国观众完全接受，但我们极力反对这样的做法。莎士比亚不如索福克勒斯亲民，他与我们相隔甚远，时代和民族都存在差异。没有任何事物可以帮助我们充分领略十九世纪的艺术，它在当时犹如一卷透明的丝，恰如其分地映衬着思想的维度。而今，它已不能与我们形成共鸣，它变成了一块花里胡哨的窗帘，其古怪的图案和绚丽的色彩显得十分刺眼，令人晕眩。我曾听过一回莫里斯·布绍尔（Maurice Bouchor）主持的《麦克白》(*Macbeth*)民众朗读会。我试图忘掉自己，揣测身边观众的心情，用他们的心态来聆听。而当我听到几个比喻时，我深感尴尬，甚至有些羞耻，这些过时的表达在面对民众时显露出莫名的夸张和自大，令人忍无可忍。所以我们应该抛弃莎士比亚风格里宝贵的优雅吗？这对喜爱它的观众而言是一种莫大的亵渎，况且也会影响其余部分的完整性。我们需要在人物性格和表演上进行删节、修改

和润色，调整到大众可以接受的范围。英国人一个字都不改动，德国人也同样如此，他们对精准过分追求，使得出色的译本"几乎如同原著一般动人"。他们很长时间都用这句话来判断翻译是否足够接近莎士比亚。我们法国实在应该容许亵渎。民众很可能比如今的戏剧观众更容易接受莎士比亚作品的某些方面，如他对本能的刻画和跌宕起伏的故事情节，但这离深刻的思想还很遥远。[1] 不过，要对一个伟人按照大众的标准进行调整，这真是灾难。

我们同样难以改编二十世纪初的德国抒情巨作。至于这个时期的大众戏剧作品，我想提一下海因里希·冯·克莱斯特（Henri de Kleist）的《洪堡王子》(le Prince de Homburg) 和席勒的《威廉·泰

1 莫里斯·波特谢倒是做过有趣的尝试。1902 年和 1903 年，他在他的布桑（Bussang）民众剧院完整地排演过《麦克白》。但即便我和他都认为在法国上演莎士比亚的这部大众作品，比其他地方，甚至比作者所身处的环境更适宜，我完全不相信布桑的民众可以真正理解这部作品。而且波特谢也认为民众捕捉不到莎士比亚作品中大部分的闪光点。"尤其是那些我们眼中动人心魄的美物——出色的深度心理分析、对本能的拿捏以及对智慧的刻画，时而清晰，时而模糊。人物野心勃勃、勇猛不羁、诡计多端、肆言如狂。是的，大部分观众都不能欣赏这一切，只有粗野暴力的情节可以引起他们的注意。"(《民众剧院》，《双世志》，1903 年 7 月 1 日）我们尤其还需要考虑到理解另一个世纪和民族的精神的困难程度。

尔》(*Guillaume Tell*)。克莱斯特的作品深刻宏大，至今仍然可以激起德国民众的共鸣，但这是一首普鲁士王国的赞歌，我们很难感同身受。不过，这部作品很难得地将爱国主义戏剧的价值凸显出来。这里的"爱国主义"一词纯属褒义，不是卑劣的沙文主义，也不是民众的阿谀奉承。至于精彩绝伦的《威廉·泰尔》，它流淌着滚滚热血，体现了大革命时期资产阶级英雄的刚正之气，是一部在德语国家中极度大众化的作品。我多次见证了在阿尔托夫（Altorf）举办的演出：贵族阶级和当地百姓一起表演，扮演不同角色。所有的观众聚精会神地观看表演，参与表演，与自由的言论产生共鸣。我相信民众艺术不可能创造出比泰尔更伟大的人物，他是德国的勇士、理想的运动健将。他的决心坚定，力量强大而宁静，其中蕴含的思想情感，如同一望无际的湖水上乍起一阵轻风，掠过沉闷的民众。一旦民众被激起，便具有排山倒海的力量。可是，日耳曼艺术的特质，如沉着、冷静、感伤和质朴，也许逃不过删减改动。这样的话，这部巨作还剩下些什么呢？至于席勒其他的作品，我看不到任何适用于法国的地方。

离我们更近的有几个人试过直接为民众写作：奥地利的雷蒙德（Raimund）和安岑格鲁贝（Anzengruber）、俄罗斯的托尔斯泰和高尔基（Gorki）以及德国的豪普特曼（Hauptmann）。[1] 但他们这几位剧作家的作品，如《织工》(les Tisserands) 或《黑暗的势力》(la Puissance des Ténèbres)，是对苦难的悲鸣，充满凄惨的故事。它们所引发的危险与绝望像是为了让富人觉醒，而不是用来鼓舞或慰藉穷人。穷人的生活已不堪重负。这些剧作家最多是通过作品与一小部分同志对话——具有反抗精神的精英阶层，未来的革命领袖。民众刚摆脱奴役。要是我们将这些悲伤的戏剧纳入民众戏剧的剧目之中，那将是近乎荒唐的。这类戏剧对民众而言会是一连串的噩梦，我们应该希望它们尽早被抛弃。至于安岑格鲁贝，[2] 他

[1] 我们不提易卜生（Ibsen），虽然他写下了优美的大众诗歌，如《赛尔日·维根》(Terje Vigen)，但他是思想家中贵族品性最明显的一个。由于误解和盲目，他的《人民公敌》(l'Ennemi du people) 讽刺地成了民众的朋友。

最近听说另一位伟大的贵族诗人——加布里埃尔·邓南遮（Gabriele d'Annunzio）此时正在创作一部大众戏剧。

[2] 请参阅奥古斯特·埃拉尔（Auguste Ehrhard）先生于 1897 年 7 月至 8 月在《戏剧艺术杂志》(Revue d'art dramatique) 发表的几篇关于安岑格鲁贝的有趣文章。

好像早已有了民众戏剧的想法，创作了不少欢快的作品。他的一部分作品秉持反教权主义精神，对当今的法国依然适用，但从总体上看，它们过于迎合维也纳小资产阶级的口味。安岑格鲁贝缺了一点从地方性的观察中发展共同价值的本领，至少他的戏剧是一个有趣的例子，代表中等水平。他与民众对话，不带恭维也毫无轻蔑之意，将自身的经历进行演绎，清晰明了地展现给民众。

最后，映入我们眼帘的便是在刚结束的那个世纪里名声大振、无所不能的瓦格纳（Wagner）。这位在贝多芬（Beethoven）之后至高无上的音乐创作人，或许也是在诗剧领域继席勒和歌德（Goethe）以来最伟大的剧作家。他刻画了不朽的人物，创造了民众英雄，他们平易近人又超越常人，就像是古代史诗中的人物：布伦希尔德（Brunnhilde）、西格蒙德（Siegmund）和西格弗里德。他迅速通过精彩绝伦的歌剧巨作《名歌手》(les Maîtres Chanteurs) 树立了民众戏剧的典范。这部作品充满力量、幽默风趣、色彩绚丽、动感十足。民众簇拥在一起，欢欣雀跃。他们似乎全被汉斯·萨克斯（Hans Sachs）的

纯朴特质打动，这是属于民众的品质。可惜的是，瓦格纳的戏剧与音乐是紧密联系的。我们为了构建一套法国的民众戏剧剧目，至今都避免将音乐牵扯进来。我认为这会把事情复杂化，就现在而言没有益处——大众音乐教育在法国刚刚起步。因此，谈论瓦格纳的歌剧没有意义，而我们要承认这门德国艺术有可能完全对我国适用。无论如何，如果我们要用到音乐，先给民众送上人类最具英雄主义的浑厚沉思和有益苦难。先给民众呈现贝多芬，而不是瓦格纳。[1] 尽管瓦格纳的戏剧令人叹为观止，但它充斥病态的幻想，带着他的生长环境的烙印——尊崇堕落艺术的贵族阶层，而贵族阶层此时已走向了衰落，甚至走向了终结。民众可以从这些脆弱、病态又复杂的艺术中获得什么呢？瓦尔哈拉（Walhalla）的形而上学、特里斯坦（Tristan）对死亡的欲求或是圣杯骑士神秘的肉体折磨？这些通通来源于受新基督教、新佛教和虚幻美梦毒害的精英阶层。它们对行动有着致命的危害，可它们却不断滋长，如同朽

1　更不是迈尔贝尔（Meyerbeer）或阿道夫·亚当（Adolphe Adam）——贝尔南先生的"三十年戏剧工程"中的核心人物。

木上的苔藓。请以上天的名义，勿将任何我们的疾病传染给民众。我们曾因得了这些疾病而沾沾自喜。试着创造出一个更健康的民族，让他们比我们更具价值。

戏剧必不可少

我们把过去回顾了一遍。这笔财富对我们而言还剩下些什么？作品寥寥无几，且没有一部算得上完整。大众阅读的材料不少，但有关戏剧的荡然无存。

为什么我们不甘愿像莫里斯·布绍尔和他的继承者们那样，召开故事大会，举办一些讲座，口述一下故事梗概，最后阐释一番道理就好了呢？首先，我们开诚布公地讲，因为这不单单是为了民众的利益，也是为了艺术，为了体现伟大的人类精神。在人类所有的创造物中，或者说所有赋有生命价值的创造物中，我们对戏剧保有不可估量的热爱。它的产物——活人雕像，由人类运用他的思想塑造而成。这具有温度的形象汇聚成宇宙，而宇宙比人类更广大。苍白的戏剧阅读对于戏剧而言就像报纸上出现的名画插图，或是将交响乐浓缩成一曲钢琴录音。这的确是我们所谓的艺术大众化或艺术普及。可要

是普及等同于庸俗化，我们就要打击这种"美的民主化"。我们想要重新点燃如今苍白的艺术，张开它瘦弱的胸膛，注入民众健康的活力。我们不是要将人类精神的荣光献给民众，而是呼吁民众同我们一样，为这束荣光效力。

但我们同样相信戏剧比阅读对民众更有用处。无论朗读者多有魅力，阅读还是一种初等或中等教育，它在艺术与民众之间增加了一个老师的角色。不论怎样，它包含更多说教的成分。这就是阅读活动组织者们的目的，他们想要逐渐让观众喜欢上美好的事物。除此之外，因为他们顾虑过多，所以他们企图给民众展现戏剧最美好的一面，避免展示戏剧的任何弊害，没有粗制滥造，也没有对民众的蛊惑。然而，我首先觉得他们只不过用一种低级替换了另一种低级，用说故事的人替代演员。他们这些贵族想要在一群顺从的听众面前展现他们娱乐的本事，包括他们的独白、浪漫曲以及钢琴选段。我不知道这种低级是不是更好一些，但它在大部分情况下一定更加愚蠢。至于将艺术的标准调整到民众可接受的范围，我曾目睹这激怒了某些观众。其缘由

带有侮辱成分：他们并不在意观众。没有什么比把一位观众当儿童对待或者让他觉得自己是儿童更让他难受的了，又或者让他在资产阶级朗读者的身上感受到一种带有保护性的，刻意屈尊低就的优越感。[1]这是那些朗读会的一个常见问题，那里听众的智力只需等同于一个蹒跚学步的小孩；而在戏剧里，我们任民众自己行走，并且让他们走出自己的第一步，这最为有效。戏剧是一个鲜活的实例，感染力强，光芒四射，不可抵挡。这是一个战场，万众灵魂被调动起来，追随诸位英雄，期望和他们一样。只有雄辩的讲坛才会带来这般效果。朗读完全做不到，它隔着一道屏障宣讲道义。它指向智力，惧怕现实生活，是个胆小鬼。相反，我们应该增强民众的体魄——这股宝贵而坚实的力量，它是我们整个文明的基础。戏剧的高贵就在于它不断运用本能打磨人的身体，让它保持鲜活。不顾人类的本性，试图用理性的力量完善人类确实不错，但是直接呼唤自然

1　我见过民众在听到佩罗（Perrault）的故事后由于相似的原因感到羞愧难过。我们天真地以为自己应该迎合民众，因为他们刚刚脱离困苦，然而他们如今已不再是怀疑主义者的一个筹码。

更好。因为一个真正的伟人是一个自然而然伟大的人，他不经思考就拥有强烈的牺牲精神。

我们承认民众朗读会具有一时的用途，它正积极地宣传着艺术。这些小型音乐会、这些朗诵和音乐的片段也许对克服民众的惰性至关重要，它们可以用来替代愚蠢的音乐咖啡馆。因此我们应该接受这项具有教育意义的工作，它就像是一连串夜间补习班，用来为真正的艺术铺路，但请勿将它和真正的艺术混淆。这是一些匆忙搭建的临时工棚，以便服务于真正的建筑。我们不该满足于大教堂脚下的这些临时棚屋，并把它们当作大教堂来崇拜。

"三十年戏剧工程"和民众晚会

"三十年戏剧工程"企图在几个星期内，利用过去的残砖碎瓦建设这座大教堂。

我们需要在"三十年戏剧工程"中区分慈善事业和戏剧事业。前者需要得到赞扬。"这原先是一个额外的急救箱。编剧和艺术家的社会地位已然不错，'三十年戏剧工程'不仅直接迅速地帮助他们，而且对所有的戏剧从业人士，包括编剧、艺术家、批评家、置景工、布景师等给予援助。他们工作奋斗了三十年却一无所有。另外，此项工程也给那些家庭成员受到疾病或死亡困扰、需要帮助的人们提供支援。"[1] 这最好不过了。巴黎人民等了那么久，终于可以帮助那些一辈子为他们带来快乐，自己却深陷泥潭的人了，真是意义非凡。这一事业为阿德里安·贝尔南先生带来荣耀，并且我们理应对他为这

[1] 阿德里安·贝尔南：《三十年戏剧工程》，1903 年。

份事业作出的贡献致以敬意。积极行动的人，即便他一时出错，总比乐于夸夸其谈的人更高尚，无论后者说得如何动听。

但这里的关键不是法国话剧演员的养老金问题，而是"三十年戏剧工程"的发起人创立的民众戏剧。

"三十年戏剧工程"的委员会于 1901 年 12 月 30 日举行了第一次会议，1902 年 5 月，"三十年戏剧工程"呈现了 5 场演出，分别在蒙巴纳斯剧院（le théâtre de Montparnasse）、格勒内勒剧院（le théâtre de Grenelle）、戈博兰剧院（le théâtre des Gobelins）、圣丹尼剧院（le théâtre de Saint-Denis）和位于比奥路（rue Biot）上的欧洲音乐厅（le Concert Européen）上演。这些会演呈现了一系列各式各样的短节目，有古典剧、浪漫剧、轻歌剧、小曲、舞蹈以及莫雷诺（Moreno）小姐、菲热尔（Fugère）、芒特姐妹（les sœurs Mante）、波莱特·达尔蒂（Paulette Darty）和波林（Polin）的节目。还有那些演讲者，当下热门的娱乐节目决不允许错过他们。1902 年 10 月拉开了古典主义戏剧演出的序幕，其中包括公立剧院的比赛，尤其是法兰西喜剧院。从 1902 年 10 月到 1903 年 6 月

的第一个季度汇聚了 25 场民众晚会。瓦格朗厅（la salle Wagram）上演了《贺拉斯》；巴塔克兰剧院带来了《安德洛玛克》和《伪君子》；美丽城、北方滑稽剧院（les Bouffes du Nord）、马格拉剧院（le théâtre Maguéra）和特里亚农剧院（le théâtre Trianon）呈现了《恨世者》；惠更斯厅（la salle Huyghens）展示了《无病呻吟》；还有罗曼亨伯特厅（la salle Humbert de Romans）推出了《阿莱城姑娘》（l'Arlésienne），等等。演出包含舞蹈、歌剧和喜歌剧的片段以及无处不在的讲座。所有在世的剧作家或者作曲家的名字都统一没有出现在节目单上。如自称"三十年戏剧工程"的老板的拉鲁梅先生所言，"伟大的经典剧目会时不时地去郊区民众的家里寻找观众。"[1]

　　让我们作进一步的研究。我们之前已经提过应

[1] 这原先是卡米耶·德·圣克罗伊先生（Camille de Sainte-Croix）的一个设想。他在 1887 年《小共和国》（la Petite République）上刊登的几篇文章中提议让公立剧院的艺术团体去巴黎郊区的剧院表演。可是，这个想法未能经得住仔细的推敲。他由此试图实现一个更加大众化的项目。同一年（1887 年），歌剧院的总监，里特（Ritt）先生向法耶尔（Fallières）部长提交了民众剧院的计划，他提议让四大公立剧院的艺术团和两大交响乐团每周奉献几天的演出。但他畅想的是一个固定的剧场，配备合唱团、群众演员和乐队乐手。1902 年，美术司报告人库伊巴（Couyba）先生在议会进一步丰富了这个想法。

该怎么看待《安德洛玛克》和《伪君子》的演出。接下来，我用 1903 年 4 月 2 日星期四特里亚农剧院的"第二十届民众晚会"举例。

座位票价如下：

底层正厅·······························3 法郎

二层楼厅·······························2.5 法郎

三层楼厅·······························2 法郎

长凳座·································1 法郎

我并不认为这些价格非常过分。但我偶然记得法兰西喜剧院最靠后的座位是 1 法郎，而奥德翁剧院（l'Odéon）后排座位的普通票票价是 0.5 法郎。要是我们用奥德翁的优惠票来比较的话，我们甚至能找到更便宜的，底层正厅 2.5 法郎、二层楼厅的第二、第三排 2 法郎、高层楼厅的座位价格分别是 1.5法郎、1.25 法郎、0.75 法郎和 0.5 法郎。[1]

1 奥德翁剧院的优惠票票价：

舞台口一等座·····································6 法郎

舞台口包厢·····································5 法郎

（转下页）

根据我眼前特里亚农剧院的布局图，它大约有350个3法郎的座位，180个2.5法郎的座位，190个2法郎的座位和100个1法郎的座位。总共有大约530个低于2法郎的座位和100来个高于2法郎的座位。我认为这不是特别亲民的价格。我不想多谈由于票价高低而引起的极端不平等问题，它对一个民众剧院而言显得十分残忍，因为民众剧院的第一要务便是混合社会的各个阶级。

除了这票价之外还有衣帽间的费用，拐杖或雨伞0.1法郎，大衣0.25法郎。这样的话，一个三口

（接上页）

二层楼厅中央包间·······················3法郎
底层正厅前排·····························2.5法郎
二层楼厅第一排··························2.5法郎
二层楼厅第二、第三排···············2法郎
二层侧包间································2法郎
底层包厢····································2法郎
三层楼厅中央区域······················1.5法郎
三层楼厅中央包间······················1.5法郎
舞台口二等座····························1.25法郎
底层正厅后排····························1.25法郎
三层楼厅侧包间·························0.75法郎
二层楼厅二等、三等座···············1法郎
四层舞台口·······························0.5法郎
四层楼厅····································0.5法郎
顶层··0.5法郎

之家就需要再花费 1 法郎左右。除了这项开支之外，观众还不一定躲得过女引座员的种种要求，她们经常会坚持索要小费。如果这一切都还能称得上亲民，那么我为民众感到高兴，因为这证明他们生活得十分宽裕。

实际上，并不是普通民众填满了豪华的特里亚农剧场，而是一批资产阶级观众，他们优雅的姿态曾让奥德翁剧院垂涎欲滴。有人跟我说，要从穿着上区分巴黎的工人和资本家是一件很难的事。但愿如此。只是我很难相信一个工人晚上会身着燕尾服，头戴大礼帽走进剧院。然而从正厅到楼厅，直至最后几排随处可见这种资本家的装束。另有一点值得关注：3 法郎和 2.5 法郎的座位全部满员，1 法郎的座席几乎空无一人。

在大幕拉开之前，观众席中的男男女女互相打量，演出一再推迟。例行讲座直到将近晚上 9 点才开始，演出大约于 9 点半登场，当中有两次长时间的幕间休息，23 点 45 分落幕。如我们所见，这太适合民众了。对于第二天的工作而言，这样的安排没有更好的了。

一位身着黑色礼服的先生首先主持了一场"讲座"，他向"黎塞留主教和艺术团"——我指的是阿德里安·贝尔南先生和他的"三十年戏剧工程"发表了一长段致敬的套话。随后，法兰西喜剧院带来了《恨世者》。我对将这个剧本搬上民众演出的舞台的行为尤其产生了兴趣。《恨世者》可以说是莫里哀的《野鸭》(le Canard sauvage)[1]，是一部具有悲观主义色彩和讽刺意味的作品。剧中，曾爱讥讽他人的主人公疲于与世界对抗，最终因自己的玩笑话而暗自受伤。我本来很好奇这样一部作品能对民众产生怎样的影响，但可惜观众席里几乎没有普通民众。因此，我便观察了当地的"贵族阶级"。他们非常认真，思维十分活跃，甚至饶有兴致地看戏，但没有流露出任何喜悦之情。另外，我清楚地认识到观众是在互相监督，并没有显露出思想的深度。我觉得这些上流社会的小人物面对莫里哀和法兰西喜剧院，就像在迎接社会地位或者名望比他们高的客人大驾光临，他们因得到关注而感恩且满足。他们尽量礼

1 《野鸭》为易卜生的经典作品。——译者注

貌地迎接他们，努力克制内心的无聊。当客人发言完毕，他们便得体地鼓掌。但我认为我们不该再犯类似的错误。我的观察与市郊剧院的一位总监——小拉罗谢尔（Larochelle fils）先生对贝尔南先生所说的话一致："莫里哀和拉辛在我们街区不会成功，除非是由法兰西喜剧院来表演，并且是偶尔来表演。相信我，不要多安排这些古典主义剧目的演出。每个街道一季度一场，一年两场，我们就很满足了。"[1] 但一家剧院一年表演两场就能称得上是"民众剧院"了吗？并且要是这些演出和我前面描述的那些一样，它们还算得上是民众演出吗？

《贝蕾妮丝》（Bérénice）也来到了特里亚农剧院。它于 1903 年 6 月 17 日在"第 25 届民众晚会"上演。几乎所有座位——所有普通座位和包厢座位都毫无例外地在演出前几天就被预订完毕。而当天的观众比《恨世者》那晚的观众更显得不像平民百姓，普通座和包厢座上都是盛装出席的观众，没有一个工人。这毫不阻碍演讲者——奥古斯特·多尔

1 《时代》，1903 年 2 月 12 日。

善（Auguste Dorchain）先生面对这一群尊贵的听众，像是对着一群干了一整天累活的粗鲁工人一样说话；这也毫不阻碍尊贵的听众——精致优雅的女士和衣着体面的先生欣喜地鼓掌，表达赞赏之情。这里，谁在欺骗谁？

在这样的情况下，"三十年戏剧工程"的组织者显然有可能荒谬地在民众晚会上呈现拉辛贵族主义色彩最为强烈的作品。这部作品似乎是为了教育王子而创作的。要是当今欧洲的萨克森王国、塞尔维亚王国或其他国家的君主们让他们的儿子来观看这场表演就太好了。"（这部作品是）为了给我的儿子们看的，等他们长到 20 岁的时候。"或者甚至是为了提升他们自身的品位，但民众和这部作品毫无关系。还需要补充一点，组织者刻意将这部悲剧加以包装，把它安插在两大段愚蠢肤浅的歌曲之间，而晚会的胜利者便是和巴尔泰（Bartet）女士一起登台的波林先生。[1]

1 晚会节目单：
 1. 安娜·蒂博（Anna Thibaud）女士和库佩（Cooper）先生的歌曲
 2. 拉辛的《贝蕾妮丝》，由法兰西喜剧院出品
 3. 波林先生的歌曲 （转下页）

当然不是所有的演出都像特里亚农剧院里的演出一样。例如 1903 年 2 月 18 日在惠更斯厅由法兰西喜剧院带来的《无病呻吟》，票价就更优惠，观众也更多样。在后排的座位中就有很多真正的普通民众，可大多数的位置还是被小资产阶级占据。我但愿这些小资产阶级和民众一样值得关注，像诺齐埃（Nozière）先生保证的那样。[1] 但愿这所谓的平民观众，不只是那些已经看过奥德翁剧院和法兰西喜剧院演出的人，否则谈何进步？然而，我对我在这些民众晚会上听到的对话感到非常震惊。在惠更斯厅的《无病呻吟》的演出之后，有人将科克兰（Coquelin）那晚的表演与他在法兰西喜剧院饰演同一个角色的情况作比较；在特里亚农剧院，我的邻座了解得更多。他们看过西尔万（Silvain）饰演不同的角色，也知道德埃利（Dehelly）在法兰西喜剧院待了多少年。

（接上页）

有人会发现我只谈论了戏剧演出。关于音乐方面的演出，我有太多想要讲的了。至少"三十年戏剧工程"所在的法兰西喜剧院和奥德翁剧院的保留剧目是以经典名作为主。但是，我们公立剧院的音乐剧目充满了浮夸愚蠢的作品。偏偏是这些作品被拿来给民众看，如迈尔贝尔的歌剧、亚当的喜歌剧等。这是一些没有觉悟、缺乏真诚、丧失风格的东西。民众本就微弱的音乐兴趣将因此永远被扼杀殆尽。

1 《时代》，1903 年 2 月 23 日。

显然，如果观众群体是由这类人等组成的话，我们就无须急着建立民众剧院了。要注意的是，我们讨论的不是前排的观众，而是中间的观众。

但就算观众和演出都称得上大众化，你们呈现了多少场演出？这些尝试能证明什么？你们太急于求成了。你们还记得民众大学，不少人曾高歌它的胜利，而现在大部分的民众大学已人去楼空。你们不懂观察民众。只要他们为你们鼓掌，你们就不会再追问他们，对他们的所思所想毫不关心。民众尊敬你们，信任你们，但无论是他们的信任还是敬意都容不得践踏。他们留意你们，评价你们。三年前，民众大学的朗读会的参与者人数众多，我有时混坐在他们中间，我对主办方说："当心，他们感到无聊了。"对方回答我："他们在鼓掌。"主办方几乎想要加一句："只要他们鼓掌，随便他们是否觉得无聊。"如今，他们再也不来了。而我现在还要重复一遍："当心，他们虽然在鼓掌，但他们觉得无聊。他们来是为了长见识，当他们来了两次、三次、十次，看过了你们的经典作品，了解了你们这一批经典作家，他们就不会再来了。"我也不会再来了。当然，

我用我最深处的灵魂欣赏伟大的经典，但这些作品与我当下的生活、忧愁、梦想以及日日夜夜的思想斗争有何关系？正如之前法盖先生所言，值得赞赏和精彩有趣是两件完全不同的事。这其中的不同，忠诚捍卫古代艺术的人并不否认，但他们勇敢地说，趣味性终究不是艺术作品的关键。莫里斯·波特谢写道："我认为我们可以对一件美的作品感到些许无聊，这并不妨碍我们认为它值得赞赏，感叹它的美妙绝伦。埃斯库罗斯（Eschyle）、阿里斯托芬（Aristophane）、但丁（Dante）和莎士比亚激起的热情，与一个能让我们感动和能让我们笑出眼泪的作品，带给我们情感上的喜悦毫无关系。按照这样的说法，一个成功的轻喜剧或者一个好的情节剧是不是比《黄蜂》（les Guêpes）[1] 或者《哈姆雷特》（Hamlet）更高尚？"[2] 唉！至少，这些杰作具有不可估量的鲜活价值。没有任何的美或伟大可以超越青春与生命，与其无视生命或者将它交付给不称职的艺术家，不如接近生命。但请勿企图将生命贴近遥远的巅峰。

1 《黄蜂》为古希腊喜剧作家阿里斯托芬作品。——译者注

2 《戏剧艺术杂志》，1903 年 3 月 15 日。

那里虽然有过去美丽的神庙，但它们与世隔绝，远离人类行动。大胆地承认吧，你们无利害关系的艺术是老人家的艺术。当我们完成了自己的使命，积极投入到共同的战斗中去，我们通过无利害关系的艺术，通过歌德的平静，通过纯美抵达生命的终点，是很美好又自然的事。这是至高无上的理想，是旅程的终结。但我担心人类，或者民众，他们本不应该到达那里却又太早到达那一步了。他们无法体会这般的平静，只有当死亡来临时，这平静才会在他们身上显现。生命是不断的新生，是战斗，你们凄美的死亡不如荆棘丛生的战斗那般绚丽。

我想要探讨的是一种民众戏剧，它没有任何立场，"如同生命一样无边无际"，永恒而普世。这是高尚的梦想，未来的世代会实现这些梦想，要是可以的话，将在几百年后。目前，让我们试着将永恒照进此时的每一分钟，活在当下。艺术不能与它同时代的苦难或愿景隔绝，民众戏剧应该与民众共享面包，分担他们的忧愁、期望和斗争。坦率地说，当今的民众戏剧应该具有社会价值，否则它就不是民众戏剧。你们反对戏剧与政治有联系，而我在谈

论《伪君子》的时候就指出过，你们为了让民众感兴趣，首先在古典主义剧目表演中偷偷地引入了政治。所以勇敢地承认吧，你们不希望出现的政治斗争打击的就是你们。你们已经觉察到民众剧院要被建立起来，要向你们发起反抗了。所以你们立刻先发制人，创造有利于你们的东西，给民众展示你们资产阶级的戏剧，美其名曰"民众戏剧"。记着，我们不需要它。"新的来了，旧的去了。"

第二辑　新戏剧

民众戏剧的先驱与初步尝试

首先想到用一种新的戏剧艺术适应新的社会发展，并且建立一座"民众剧院"服务至高无上的民众的开山鼻祖，无疑就是法国大革命的伟大先驱，即十八世纪的哲学家们。他们刮起的旋风在世界各地播下了新生活的种子，尤其是卢梭（Rousseau）和狄德罗。卢梭持续关注国家教育问题；而狄德罗一直渴望增添生活的色彩，增强它的活力，用一种喜悦的、兄弟般的情感团结人类。

卢梭精妙的《关于戏剧的书信》[1]（ *Lettre sur les spectacles* ）是如此真挚又深刻，可是人们假装看到了其中的问题，其实却不想从中吸取教训。卢梭用一种托尔斯泰般的敏锐洞察力分析了他所处社会的戏剧和文明，他并没有反对普遍意义上的戏剧，而是希望效仿古希腊人。通过赋予戏剧民族和民众的特

1 《致达朗贝尔的信》（ *Lettre d'Alembert* ），1758 年。

性，他预见了戏剧艺术重生的可能。

他说："面对种种困难，我只看到一种解药，那就是我们自己来创作我们的戏剧。我们应当先有剧作家，再有演员。因为观看各式各样的模仿并无大用，只有那些表达忠实、符合自由人意志的模仿才有意义。从国家过去的灾难或者民众当下的缺憾中发展出来的戏剧作品，如古希腊的戏剧，一定可以让观众受益。古希腊人的表演完全不像当今的表演这般小家子气，他们的戏剧从不关乎利益或财富，也未受到任何禁锢。他们的演员无须讨好观众，也不会为了确保今日的晚餐有所着落而用余光打量并计算观众人数。这些气势磅礴的演出，在苍天之下，面对整个国家，充分展现了战争、胜利、牺牲以及那些能够激发强烈好胜心和荣誉感的东西。这些恢宏的画面不断滋养着民众。"

卢梭还有一个比"民众戏剧"更为独特又民主的想法：民众节日。我之后会对其展开分析。

同时代还有伟大的狄德罗。他作为十八世纪最自由，或许也是最多产的天才，并没有像卢梭那样操心戏剧的教育意义，而是更注重挖掘它的美学内

涵。他在《演员的悖论》(*Paradoxe sur le comédien*)一书中说道："真正的悲剧仍有待发掘。"他在《关于"私生子"的第二次谈话》(*Deuxième entretien sur le Fils naturel*)中补充道：

> "严格说来，公共演出已不复存在……古代剧场最多可以容纳八千公民。你见识过人挤人的场面，体会过暴动中情感的交流，所以想象一下观众集结在一起的能量。四五万人难以自已……不随着周围人群一同激动的人一定有病，在他的性格里有我不喜欢的，我也说不清的孤独。但要是人群可以煽动观众的情绪，那么它对剧作家和演员又会产生怎样的影响？在特定的一天或者一个特定的时间点上，在一个特定的黑暗的小地方给一小部分人表演和在光天化日之下，吸引整个国家的目光是多么地不同！"[1]

狄德罗以他敏锐的艺术革新直觉写下了这段话，这不仅证明他领先于他同时代的艺术，而且比我们现在的艺术还超前：

> "为了改变戏剧的面目，我只需一个开阔的剧

[1] 《关于"私生子"的第二次谈话》，1757 年。

场，中间是一座空旷的广场。我们根据故事主题在上面搭建毗连的建筑，如宫殿柱廊和神庙大门，形成各种不同的场景。除了有一块隐秘的地方留给演员之外，观众能看到剧场上所发生的一切表演。这就是，或者也许就是过去埃斯库罗斯的剧作《降福女神》(les Euménides) 的舞台。我们在当今的剧场已经不做任何相似的事情了吗？我们现在只会展现单独的情节，然而自然界中永远存在同时发生的事件，同时发生的表演相互作用，对我们造成强烈的影响……我们期待天才降临，他将懂得结合哑剧和演说，持续不断地混合有声与无声的场面，产生或惊悚或滑稽的效果……"

狄德罗的光辉思想在德国"狂飙突进运动"(Sturm und Drangperiode) 的莎士比亚专家，如格斯滕伯格（Gerstenberg）、赫尔德（Herder）以及青少年时期的歌德身上得到了充分体现和发扬。[1]

1　赫尔德于 1773 年发表了有关莎士比亚的研究，并且以他为戏剧模范，指出他的作品并不承袭古希腊，而是受中世纪的影响。他还说："故事如大海一般一浪接着一浪，这就是他的戏剧。自然的各种力量来来去去，相互作用。它们即便偶尔不一致，但是互相影响，此消彼长，以此实现造物者的愿望。"

个性张扬的路易·塞巴斯蒂安·梅西耶（Louis-Sébastien Mercier）是狄德罗的弟子，也有人称他为"让·雅克（卢梭）的效仿者"，他受到莎士比亚和德国戏剧家的熏陶，融合了他们各自不同的风格。他在《戏剧艺术新论》（*Nouvel essai sur l'Art dramatique*）（1773），尤其在《法兰西悲剧新研究》（*Nouvel examen de la Tragédie française*）（1778）中郑重地提出了以民众为灵感，为民众服务，创立民众戏剧的想法。他回顾了中世纪古老的神秘剧，通过融合狄德罗和莎士比亚的美学概念以及卢梭的道德诉求，他向往"一种同宇宙一样广博的戏剧"，而且它还是"一幅道德画卷"。他认为剧作家的第一要务便是"对他的同胞施加道德影响"。于是他以身作则，创作了一系列涉及历史、政治和社会的戏剧：《利雪的主教，让·埃尼耶》（*Jean Hennuyer, évêque de Lisieux*），此剧刻画了一位圣巴泰勒米（Saint Barthelemy）时期宽容主义的捍卫者，还有《法国国王路易十一之死》（*la mort de Louis XI, roi de France*）、《同盟破坏》（*la Destruction de la Ligue*）和《西班牙国王菲利普二世》（*Philippe II, roi d'Espagne*）（1785）。

梅西耶之后，一些法国作家重新提出了国家戏剧的想法，即以整个国家为表达的对象。贝尔纳丹·德·圣皮埃尔（Bernardin de Saint-Pierre）在他的《第十三次自然研究》(Treizième Étude de la Nature)中坦言他期待一个属于全民族的"莎士比亚"出现，他能向全体民众展现国家恢宏的场面。贝尔纳丹·德·圣皮埃尔特别提到了《圣女贞德》(Jeanne d'Arc)的故事。他用朗诵的方式快速地描述了圣女贞德火刑的场景后，说道：

"我希望这个故事由一位天才处理，用莎士比亚的方式。要是圣女贞德是英国人的话，莎士比亚一定不会忽略她。这个故事能变成一部爱国主义戏剧，其中这名非同一般的牧羊女将成为我们战争的统帅，如圣女热内维耶芙（Sainte Geneviève）一样守护和平。这部戏适合在国家遇到危难时展现给民众，其作用如同向君士坦丁堡的民众举起穆罕默德的旗帜。我坚信我们的民众在目睹了她的清白、奉献、遭遇，敌人的残暴以及她受到的酷刑之后会义愤填膺地呐喊：'开战，向英格兰人民开战！'"

1789 年，玛丽-约瑟夫·谢尼埃（Marie-Joseph

Chénier）将他的《查理九世或国王学校》（*Charles IX ou l'École des Rois*）献给了"法兰西民族"。

"法国民众，我的同胞，请接受这部爱国主义悲剧的敬意。我将这部由一个自由人创作的作品献给一个刚获得自由的国家。你们的戏剧将彻底改变。那些属于精神脆弱的人或者属于奴隶的戏剧不再适用于人类或公民。你们杰出的戏剧家一直以来都遗漏了一样东西：不是才华，不是故事，而是观众。"

（1789 年 12 月 15 日）

他还说：

"戏剧是公共教育的一个工具……要是没有知识分子，法国还会和西班牙一样。我们正处于法兰西民族史上最重要的一段时期，两千五百万民众的命运将由他们自己掌握……自由的艺术取代奴役的艺术，长久以来被认为不入流的戏剧将唤起人们对法律的尊重、对自由的热爱、对迷信的恨意和对暴君的厌恶。"[1]

1 《论戏剧的自由》（*Discours de la liberté du théâtre*），1789 年 6 月 15 日。

梅西耶的运动在德国引起了更为直观的反响。席勒尤其受到了他的影响，他孜孜不倦地阅读并翻译梅西耶的著作，从中获得灵感。值得注意的是，梅西耶在他的《新随笔》(*Nouvel Essai*) 中提到了威廉·泰尔的故事，随后席勒便写下了这部剧作，席勒同样受到卢梭的启发，创作了《菲斯克》(*Fiesque*)，而《唐·卡洛》(*Don Carlos*) 里的几个场景很可能也来源于梅西耶。[1] 我们不该忘记席勒与法国年轻的革命思想之间的联系，国民公会 (la Convention nationale) 授予了他法国公民的身份。他是法国大革命中最伟大的诗人，如同最伟大的音乐家贝多芬。他撰写了《强盗》(*les Brigands*)(1781—1782)、"反暴君"(*In tyrannos*) 文集如"共和主义悲剧"《菲斯克》(1783—1784) 和《唐·卡洛》(1785)。从中，他想要表达"向专制主义及几千年的成见奋起反抗的自由精神、一个强调人权的国家以及共和主义美德的实践"。[2] 他是《欢乐颂》的高尚诗人，为自由、英雄

<hr/>

1　阿尔贝·孔兹（Albert Kontz）《席勒年轻时代的戏剧》(*Les drames de la jeunesse de Schiller*)，勒鲁（Leroux），1899 年。

2　《关于唐·卡洛的第八封信》(*Huitième lettre sur Don Carlos*)，1788 年。

主义和兄弟般的情谊而沉醉。[1]

梅西耶曾经说过："戏剧是武装人类智慧最迅速有效的方式，它能瞬间为民众带去一片光明。"

这就是法国大革命的精髓。它吸纳了卢梭的两大思想——教育戏剧和国庆节日。关于节日，我之后再谈。民众戏剧的想法不是一家之言，针锋相对的人们在建立新的戏剧艺术问题上达成了共识。米拉波（Mirabeau）、塔列朗（Talleyrand）、拉卡纳尔（Lakanal）、大卫（David）、玛丽－约瑟夫·谢

1 即使我们可以在歌德的《哀格蒙特》(*Egmont*)(1788)中找到一丝革命的痕迹，但他并不具备革命的精神。剧中，艾格蒙特在临死前说道："民众，保护好你们的财产！为了保全你们最珍贵的东西，像我一样欢快地一跃而下吧。"这位宁要不公不要混乱，并在《普通公民》(*Citoyen général*)和《暴乱者》(*les Exaltés*)中取笑大革命的人显然不会为了民众而创作艺术。然而，当他步入晚年，民主的思想竟然也在他的身上有所体现。我们可以在他与爱克曼（Eckermann）的对话中找到些许线索。"一位伟大、多产、具有高尚思想的剧作家可以使得他的作品的灵魂成为民众的灵魂。若是这样，进取的辛劳也是值得的。一位具有使命感的剧作家应当不断提升自我，以便对民众造成健康且高尚的影响。"(1827年4月1日) 值得注意的是，在歌德的一些著作中，尤其是在《威廉·迈斯特》(*Wilhelm Meister*)(第二、第三及之后的几个章节)里，出现了一些简短的关于民众演出的描写。在山林环绕的乡间——霍赫多夫（Hochdorf），一家工厂的工人把一座谷仓改造成一个表演的场地，他们在那里表演了一出情节曲折但缺乏人物特点的喜剧。我们看到在更远的地方进行着一场露天民众即兴表演——一名矿工和一名农民在对话。

尼埃、丹东（Danton）、布瓦西·当格拉（Boissy d'Anglas）、巴雷尔（Barère）、卡诺（Carnot）、圣茹斯特（Saint-Just）、罗伯斯庇尔（Robespierre）、比约-瓦雷纳（Billaud-Varennes）、普里厄（Prieur）、兰代（Lindet）、科洛·德尔布瓦（Collot d'Herbois）、库东（Couthon）、佩杨（Payan）、富尔卡德（Fourcade）、布基耶（Bouquier）和弗洛里安（Florian）等人用他们的言论、文字和行动捍卫了这份事业。你们将在书尾读到公共安全委员会（le Comité de Salut public）、公共教育委员会（la Commission de l'instruction publique）和国民公会有关戏剧和民众节日的主要政令文章。我在此做一个简短的总结：

虽然 1793 年 8 月 10 日的仪式本身就应该是一场演出，但大卫在同年 7 月 11 日的报告中提议，为了庆祝这一节日，在仪式结束后于战神广场（le Champ de Mars）搭建"一个开阔的剧场，上演哑剧，表演我们法国大革命最重要的事迹"。有人为了此次演出，真的在塞纳河边建造了一堵城墙，模拟轰炸里尔城的场景。

但是，自 1793 年 8 月 2 日起，公共安全委员

会"试图培养法国民众共和主义的性格和情感"。库东发表了一篇演讲，委员会随后便提出了一部"演艺管理法"（*loi de règlement sur les spectacles*），得到了国民公会的采纳。国民公会规定，自8月4日至9月1日，也就是外省人来巴黎庆祝8月10日的节日期间，市政府指定的剧院将每周三次上演"共和主义悲剧，如《布鲁图斯》（*Brutus*）、《威廉·泰尔》和《该犹斯·格拉齐》（*Caïus Gracchus*）……其中，每周将有一场共和主义悲剧的演出由政府出资举办。"[1]

1793年11月，玛丽-约瑟夫·谢尼埃发表了著名的关于国庆节日的演讲。之后，法布尔·德格朗蒂纳（Fabre d'Églantine）提出了构建"国家剧院"网络的计划，以补足节日的内容。提议得到了采纳。我将在接下来的章节里引用玛丽-约瑟夫·谢尼埃的演讲。为了实现"国家剧院"计划，六个人组成了委员会的特别小组：罗姆（Romme）、大卫、富克鲁瓦（Fourcroi）、马修（Mathieu）、布基耶和克洛

1 这些民众演出的第一场表演于1793年8月6日在共和国剧院（le Théâtre de la République）举行。作品是《布鲁图斯》，海报上印有"民有、民治、民享"。

茨（Cloots）。共和二年霜月二日（1793 年 12 月 1 日），布基耶在他的《国民教育总规划》(*le plan général d'Instruction publique*) 第四节 "教育的最后一个层面" 中提出：

第一条　戏剧和节日属于国民教育的第二层面。

第二条　国民公会宣布被遗弃的小教堂和教士 住宅将归城镇所有，以便开展戏剧和 节日的有关活动。

共和二年雨月四日（1794 年 1 月 23 日），由瓦狄尔（Vadier）主持的国民公会向巴黎二十家剧院分拨了十万册书籍。

这二十家剧院根据 8 月 2 日的政令，本着民享、民治的宗旨，分别呈现了四场演出。

雨月十二日（1 月 31 日），国家安全委员会（le comité de Sûreté générale）建议巴黎各演出的负责人将他们的剧院打造成一所道德和礼仪的学校，剧目融合爱国主义作品和凸显个人价值的作品。

雨月二十五日（2 月 13 日），布瓦西·当格拉向国民公会和公共教育委员会发表了一篇文章，文中要求：

"我们通过舞台表演赢得民众的认可，追忆那

些被遗忘的伟人，追溯那些应当活在历史中的国家大事，将剧院看作最合适的完善社会生活的场所之一，提升民众的道德和知识水平。你们并不认为戏剧只是一个金融投机的工具。你们会为它建立一家国有企业……让它成为公共福利中最重要的事业之一。如此，你们便使人类的智慧上升到一个新的高度，民众将拥有一股连绵不绝的知识和快乐的源泉，而这个国家的气质也得以造就。"

这些国家教育戏剧的思想成为共和二年风月二十日（1794 年 3 月 10 日）公共安全委员会的一条法令，它是建立民众戏剧的真正宪章。

当时由圣茹斯特、库东、卡诺、巴雷尔、普里厄、兰代和科洛·德尔布瓦组成的委员会规定原法兰西喜剧院"将每月定期单独上演民有、民治、民享的演出。建筑的外部将刻有如下文字：民众剧院（THÉÂTRE DU PEUPLE）。巴黎各剧院的演艺公司将轮流每十天举办三次演出，民众剧院的剧目将由巴黎各剧院提议，经委员会审核。市政府将根据此项决议负责每十天组织若干场免费的公民演出"。

在公共安全委员会看来，原法兰西喜剧院与民

众戏剧的联系只是暂时的。民众剧院的创立者发现，要在一座古老的建筑中持续地发展一种新的戏剧艺术，虽然不是完全不可能，但也困难重重。设备、习惯、受众等问题构成了艺术发展道路上不可逾越的障碍，他们希望为新的戏剧艺术匹配新的建筑形式。

共和二年花月五日（1794 年 4 月 24 日），公共安全委员会"呼吁共和国的艺术家携手，将歌剧院的剧场——如今的圣马丁门（Porte-Saint-Martin）改造成室内角斗场，用来庆祝共和国的胜利和国庆节日"。花月二十五日（5 月 14 日），罗伯斯庇尔、比约、普里厄、巴雷尔和科洛签署了一项决议，将法国大革命的广场——协和广场（Concorde）改造成"一座四面八方都可以接近的杂技场，用于国庆节日的庆典活动"。

这些并不足以造就一座民众剧院，它还需要一套剧目。由罗伯斯庇尔、库东、卡诺、比约、兰代、普里厄、巴雷尔和科洛组成的委员会于花月二十七日（1794 年 5 月 16 日）呼吁剧作家"一同纪念法国大革命中的重要事件，谱写共和主义的戏剧作品"。

但委员会的事务过于繁杂，它还要与反革命以及可恶的国王抗争，这耗费大量精力，以至于成员们无法专心投入到"戏剧艺术重生"的事业中。它将此项重任通过牧月十八日（1794年6月6日）的法案移交给了公共教育委员会。

由聪敏高效的约瑟夫·佩杨领导的公共教育委员会坚定不移地履行了使命。委员会于获月五日（1794年6月23日）向演艺行业的经理人和企业家、当地政府以及编剧等发表了一份名为《演出》（Spectacles）的通告。文中，佩杨用一种不太妥帖的朗诵口吻生动大胆地向剧作家和经理人的不正当的投机行为，向剧院可耻的唯利是图的道德沦丧现象发起了攻击，也向落后的思想、萎靡不振的氛围以及墨守成规的风气发起了挑战。"剧院依然充满旧政权的糟粕和低劣的复制品，它与我们的利益以及道德观念完全脱节，艺术和品位没有得到任何体现。我们需要清除这场混乱，将舞台解救出来，让理性重回舞台言说自由，向烈士墓献花，歌颂英雄主义和高尚美德，让法律与国家受人敬爱。"委员会号召所有知识分子，包括艺术家、经理人和爱国主

义作家同力协契。"请与我们一起发扬戏剧的道德力量，一同建立一所品位与美德并重的公共学校。"这并不是要按大家所讲的那样让艺术服务于政治，恰恰相反，佩杨以委员会的名义严厉抗击埃贝尔派（les Hébertistes）对一些戏剧文本所作的删节，试图保证文本表达的完整性。"一部戏剧首先要满足的条件是品位和道理。"共和二年获月十一日（1794 年 6 月 29 日）的一通决议充分体现了他伟大的民众艺术理念。其中，他毫不留情地打击的不是反共和主义思想的作品，而是有关至上崇拜节（la Fête de l'Être Suprême）的共和主义作品，因为后者低劣平庸，缺乏价值。我将完整引用佩杨的一段话，这段话体现了他的高风亮节。他不但不追逐共和主义艺术的时尚，而且对此极度抗拒：

"这是一群见风使舵的作家。他们了解当季服装和颜色的潮流，他们十分清楚何时该戴上红帽，何时又该把它摘下。在我们勇敢的共和主义者挖掘战壕之前，他们就已经狡猾地赢得了一场围攻，夺取了一座城池。这便导致了品位的败坏、艺术的堕落。当天才还在酝酿创作的时候，庸才隐藏在自由的旗

帜下，以它的名义夺取了一时的胜利，轻而易举地获得了短暂的成功。我们文人需要意识到通往永恒的道路是艰辛的，为了给法国民众带来不朽的作品，我们应当提防虚假的丰富和轻松的成功。这种投机取巧毁伤天才，他们将如同流星一般逃到九霄云外；这早熟的、只注重收益的产物败坏作品、伤害工人。公共教育委员会在树立品位和真正美感的道路上遇到了重重阻碍，但它崇拜艺术，身负改造的重任，需要对自身及文学、国家、剧作家、史学家、人才负责。但愿年轻的剧作家敢于丈量他事业的广度，避免不劳而获，抵制平庸恶俗。没有教义只有啰唆、没有意义只有动作、没有画面只有夸张模仿的作家对文学、道德和国家毫无用处。柏拉图（Platon）将这样的人赶出了他的理想国。"

这高超的表达体现了当时艺术事业的负责人都是多么地高尚。可惜，时光并没有善待他们，佩杨甚至没能开展他在 6 月 29 日的政令中宣布的戏剧革新工作，他于热月十日（7 月 28 日）同罗伯斯庇尔和圣茹斯特一起被铲除，这场风暴夺走了大革命的精神。可悲的是，与伟大领袖相呼应的是平庸的

艺术工作者，我们尤其缺乏优秀的剧作家，因为美术界至少有个大卫；音乐界有梅于尔（Méhul）、勒叙厄尔（Lesueur）、戈赛克（Gossec）和凯鲁比尼（Cherubini），还有《马赛曲》（*la Marseillaise*）。平庸让委员会痛心疾首，罗伯斯庇尔和圣茹斯特相继发表了刺耳的言论。罗在共和二年花月十八日（1794年5月7日）的演说中称"总体上说，知识分子在大革命中身败名裂。令人永久惭愧的是，民众的理性在其中不幸牺牲"。正如欧仁·马龙（Eugène Maron）[1]和欧仁·德普瓦（Eugène Despois）[2]所形容的那样，1793年反而见证了歌舞剧的蓬勃发展！[3]

对此，我表示理解。国家所有的英雄主义都体现在混战里，在集会和军队中。当他人都在奋勇作战时，谁还有闲情逸致写作？艺术里只剩下懦夫。

1 《国民公会的文学史》（*Histoire littéraire de la Convention*）。

2 《革命性的艺术破坏》（*Le Vandalisme révolutionnaire*）。

3 根据著名的《希尔佩里克》（*Chilpéric*）和《眼睛》（*l'Œil crevé*）的作者埃尔韦（Hervé）的文章：轻歌剧始于1792年，第一部作品为《小俄耳甫斯》（*le Petit Orphée*），它于1792年6月13日在综艺剧院（le théâtre des Variétés）上演。鲁耶·德尚（Rouhier Deschamps）写诗，德赛（Deshayes）谱曲，博普雷·里谢（Beaupré-Riché）负责芭蕾。参阅1903年5月30日《时代》上的阿道夫·布里松（Adolphe Brisson）的文章《漫步与游览》（*Promenades et visites*）。

不过，想想这场风暴就这样平息了，几个世纪以来都未在任何作品中留下痕迹，这的确令人惋惜！

五十年后，一个人对此作出回应。米什莱（Michelet）不仅向我们描绘了当年英雄时代的故事，而且传达了其中的精神，因为他身上具有这样的精神。米什莱像是经历过法国大革命一般写下了大革命的故事，不自觉地提到了民众戏剧的革命性传统。他在课堂上如此慷慨激昂地表述：

"所有人一起走在民众前头。给民众至高无上的教育，光辉的古代城邦式教育：一种真正的民众戏剧。在民众戏剧的舞台上，给民众展示他们自己的传奇、行动和事迹，用民众滋养民众……戏剧是教育，是团结人类最有力的工具，这也许是国家革新最大的希望。我说的是一种足够大众化的戏剧，一种反映民众思想的戏剧，它可以在最小的村庄流传。啊！但愿在我死之前，我能在戏剧里看到国家团结一致！我们需要的是一种简单强大的戏剧，它可以在村子里表演。它只需聪明才智、创造的热情和新民众的想象力，无须物质基础、豪华装饰或华丽服

饰这类当今腐朽的剧作家们赖以生存的家当。什么是戏剧？放下现实、自我和利益，成为一个更好的人。啊！我们多么需要戏剧啊！……来吧，我请求你们，来民众剧院，来民众中间找回你们的灵魂！"[1]

米什莱为法国未来的戏剧提供了几个国家史诗的主题：《圣女贞德》、《拉图尔·德奥弗涅》(*la Tour d'Auvergne*)、《奥斯特里茨》(*Austerlitz*)以及《大革命的奇迹》(*les Miracles de la Révolution*)。

米什莱继承了法国大革命和十八世纪思想家的艺术理想。因为他，我们现在才会在法国建立民众剧院。

国外比我们先进。1889年，维也纳建立了一座大众剧院(*Volkstheater*)，它以安岑格鲁贝的作品——《良心谴责》(*la Tache sur l'honneur*)拉开了序幕。1894年，勒文费尔德(Loewenfeld)先生在柏林成立了席勒剧院。一年后，它拥有了6000名会员。一支三十人的艺术团队轮番表演古典和现代的剧目：从卡尔德隆、莎士比亚到易卜生和小仲马，再到法国和德国的当代作家，反响尤为热烈，因此人们随即在柏

1 米什莱：《学生》(*L'Étudiant*)，1847—1848年的课堂，多处。

林成立了第二家席勒剧院。[1]

在布鲁塞尔，民众之家（*Maison du Peuple*）的艺术小组自 1892 年以来就开始举办戏剧和音乐晚会。1897 年，它与 1883 年创立的"未来"（*Toekomst*）佛拉芒合唱戏剧团体联合，在民众之家辉煌的 3000 人宴会厅举行文艺演出。[2] 豪普特曼的《织工》、托尔斯泰的《黑暗的势力》、易卜生的《人民公敌》和《建筑大师》(*Solness le constructeur*)、比昂松（Bjoernson）的《人力难及》(*Au delà des forces humaines*)、维尔哈伦（Verhaeren）的《黎明》(*les Aubes*)，由博蒙（Beaumont）与弗莱彻（Fletcher）创作、乔治·埃克豪德（G. Eekhoud）翻译的戏剧《菲拉斯特》(*Philaster*) 等接连上演。在根特，"前进"合作社（*Vooruit*）举办过古典音乐会，并在 1897 年忏悔星期

1　参阅让·维诺（Jean Vignaud）关于席勒剧院的文章：1899 年 10 月 5 日《戏剧艺术杂志》刊登的《柏林的一座大众剧院》(*Un théâtre populaire à Berlin*) 以及阿德里安·贝尔南在《时代》(1902) 上的几篇文章。

2　关于布鲁塞尔民众之家的文艺演出，请参阅 1902 年 9 月 1 日及 15 日《社会主义运动》(*Mouvement socialiste*) 上刊登的于勒·德斯特雷（Jules Destrée）的《比利时工人党知识、美学和道德的焦点》(*Les préoccupations intellectuelles, esthétiques et morales dans le parti ouvrier belge*)。同一作者：《戏剧复兴》(*Renouveau au théâtre*)，《社会主义宣传丛书》(*Bibliothèque de propagande socialiste*)，1902 年。

二的当日为了反对嘉年华狂欢组织了一场《唐豪瑟》（*Tannhäuser*）的演出。

瑞士从未遗失大型民众演出的传统，并且近年来尤其大放异彩。[1]

而在法国，第一位敢于实践民众戏剧的人是莫里斯·波特谢。1892 年 9 月 22 日，时值共和国成立一百周年之际，他在孚日小城——布桑带来了一场高摩泽尔地区（la Haute-Moselle）方言版的《屈打成医》，大受欢迎。三年后，1895 年 9 月 2 日，他在布桑成立了民众剧院，并创作了开幕大戏《小奸商》（*le Diable marchand de goutte*）。剧院拥有一座 15 米宽的露天舞台，背靠一座大山，位于草坪深处，周围有三座看台，两千人共同观看了首演。自此，布桑剧院每年 8 月和 9 月都会举办两次"戏剧日"活动：一次收费，推出新作；另一次免费，回顾去年展演的作品。剧目由莫里斯·波特谢亲自操刀，他每年都

1 详见后文第 155 页。我谈论的不是传统戏剧，如上阿玛高小镇（Ober Ammergau）的耶稣受难剧（les représentations de la Passion）和托斯卡纳乡村的"五月表演"（les *Maggi*）。这些传统戏剧自十五世纪（也许是十四世纪）以来流传至今，从未中断。它们由比萨（Pise）、卢卡（Lucques）、皮斯托亚（Pistoie）或者锡耶纳（Sienne）乡村的农民创作演绎。详见本书末尾第三节的资料。

会创作一到两部新剧本，并且召集家人和村里的工人或资本家和他一起排演。他的卓越天资、敏锐的艺术触觉以及持之以恒的精神使他获得了成功。这为他赢得了我国历史上至高无上的荣誉，成为首座民众剧院的创始人。[1]

差不多是在同一时期，路易·吕梅（Louis Lumet）带着"公民剧院"（le *Théâtre Civique*）走遍了巴黎的各个街区：从蒙马特的民众之家、蒙巴纳斯（Montparnasse）的千柱堂（les Mille Colonnes）到普莱桑斯镇（Plaisance）的贞洁磨坊（le Moulin de la Vierge）。"公民剧院"的形式为剧本朗读和片段表演，没有真正的戏剧演出。

在普瓦图（le Poitou），皮埃尔·高乃依（Pierre Corneille）医生[2]的一部乡村戏剧受到了农民观众的热烈欢迎，他因此有了在莫特–圣–埃雷镇（Mothe-Saint-Héray）建立民众剧院的念头。1897 年 9 月，他用《香布里传说》（*la Légende de Chambrille*）拉开了民众剧院的序幕。1898 年 9 月，他呈现了古典主义悲剧《埃

1　详见第四节资料"布桑民众剧院"。

2　与法国 17 世纪古典主义悲剧作家高乃依同名。——译者注

里纳，埃苏的女司祭》（*Erinna，prêtresse d'Hésus*）。

在布列塔尼大区的普卢让（Ploujean），勒高菲（Le Goffic）先生和勒布拉兹（Le Braz）先生于 1898 年 8 月将十六世纪的一个古老传说《圣盖诺莱的一生》（*la Vie de Saint-Gwénolé*）重新演绎，搬上了舞台。

最后是在尼姆（Nîmes）、贝济埃（Béziers）和奥朗日（Orange）¹ 的一些演出。尽管这些演出受到普

1 据我所知，奥朗日古剧场在 1869 年由一曲康塔塔（Cantate）重新拉开了序幕，上演了奥克语诗人安东尼-雷亚尔（Antony-Réal）的《胜利者》（*les Triomphateurs*）和梅于尔的《约瑟夫》（*Joseph*）。1874 年，亚当的《木屋》（*le Chalet*）在那里表演。1886 年迎来了《可笑的女才子》（*les Précieuses ridicules*）。之后是古代悲剧或者说是所谓的古代悲剧：《俄狄浦斯》、《安提戈涅》（*Antigone*）、《阿尔切斯特》（*Alceste*）、《腓尼基女人》（*les Phéniciennes*）、《阿达莉》、《费德尔》、《贺拉斯》、《俄耳甫斯》（*l'Orphée*）以及格鲁克的《伊菲姬尼在陶里德》（*l'Iphigénie en Tauride*）。今年，奥朗日古剧场在数周内呈现了三个系列的演出，并且节目搭配得混乱不堪，包含让·艾卡尔（Jean Aicard）的《心灵的传说》（*la Légende du cœur*）、约瑟芬·佩拉当（Joséphin Péladan）的《俄狄浦斯与斯芬克斯》（*Œdipe et le Sphinx*）、亚历克西·穆赞（Alexis Mouzin）的《西塔里斯》（*Citharis*）、让·莫雷亚斯（Jean Moréas）的《伊菲姬尼》（*Iphigénie*）、《贺拉斯》、《费德尔》、《腓尼基女人》和《俄耳甫斯》，等等。我实际上并不想在那儿看到这些文人的重新创作或是人们荒谬地在露天表演沙龙悲剧，而想看到普罗旺斯当地的戏剧，如米斯特拉尔（Mistral）的《贞德女王》（*Reine Jeanne*）。今年艾卡尔作品的成功意义尤为深远。"它不仅取得了戏剧上的成功，而且这一幕幕的表演、这一个个场景的转换在创作者与国民之间营造出了一种和谐的喜悦。"参阅利奥波德·拉库尔（Léopold Lacour）刊登于 1903 年 9 月 1 日《巴黎杂志》（*Revue de Paris*）上的《在奥朗日剧院，当下与未来》（*Au Théâtre d'Orange. Le présent et l'avenir*）以及 1903 年 10 月《戏剧艺术》（*L'Art du Théâtre*）上的《露天剧院》（转下页）

罗旺斯和巴黎的不良风气影响，节目选择十分随意，从《可笑的女才子》到阿道夫·亚当的《木屋》、从拉辛的《费德尔》到莫雷亚斯的《伊菲姬尼》、从索福克勒斯的《俄狄浦斯王》到佩拉当的同名作品层出不穷，但不管怎么说，这些演出同样促进了民众戏剧的事业，而民众戏剧已在南锡、里尔、巴斯克地区以及民众大学等多地风生水起：巴黎十五区的解放剧场（*l'Émancipation*）在 1900 年上演了让·于格（Jean Hugues）的《罢工》（*la Grève*）[1]；1886 年，几位工人于市郊圣安托万街区成立了"思想合作社"。[2]

（接上页）（*les Théâtres en plein air*）。直至今日，卡斯泰尔邦·德·博奥斯特（Castelbon de Beauxhostes）在贝济埃建造的剧场呈现的大多是音乐节目，尤其是圣桑（Saint-Saëns）先生的音乐（《得伊阿尼拉》（*Déjanire*）和《帕里萨蒂斯》（*Parysatis*），偶尔会有《普罗米修斯》（le *Prométhée*）。它由加布里埃尔·福雷（Gabriel Foure）先生谱曲，让·洛林（Jean Lorrain）先生和费迪南·埃罗尔德（Ferdinand Hérold）先生作词。最后，尼姆的演出是最近才有的。7 月 26 日，穆内-叙利先生在古竞技场表演了《俄狄浦斯王》，由莫里斯·玛戈（Maurice Magre）先生作序。

1　《双周刊》（*Cahiers de la Quinzaine*），第三季第六刊。

2　"几个工人约定每周一晚相聚聊天，共享他们对思辨的渴望，分享各自所拥有的书籍，因为在青少年时代就早早终结的初等教育对他们而言远远不够，他们倍感焦虑，并且想逃离各个选举组织的压力——这些组织习惯灌输思想，极少鼓励思考。思想合作社最初于 1886 年在炮弹路（Rue des Boulets）一家葡萄酒商店里间成立。"亨利·达尔热勒（Henri Dargel）：《思想合作社的民众戏剧》（*Le théâtre du peuple à la Coopération des idées*），《戏剧艺术杂志》1903 年 4 月。这便是思想合作社的起源，它的名字来源于德埃姆（Deherme）先生 1804 年创办的一份的报纸。

德埃姆先生不仅是合作社的创始人，也是民众大学的建立者。他于 1899 年开办了一家剧院，在剧目的选择上尤为兼收并蓄。

所有的这些实践独立、分散、互相之间没有关联，缺乏连贯性和足够的宣传，不足以打倒艺术工作者的教条主义，或者改变公众不闻不问的态度。1899 年 3 月，几名《戏剧艺术杂志》的年轻作家打算于 1900 年世博会之际在巴黎召开民众戏剧国际代表大会，以便集中团结所有民众艺术的力量。他们计划在大会召开之前发布一份调查，征集一些意见，并向各民众剧院的创始人搜集机构的发展历程以及由经验引发的思考，以便为大会准备议题。由于大会组织者各执己见，这个过于空泛的计划被搁置了。但是六个月后，组织方落实了一项更为明确具体的方案：巴黎民众剧院计划。[1]

1899 年 11 月 5 日，《戏剧艺术杂志》发表了一封致公共教育部部长的公开信，请求他任命专员研究国外的，尤其是柏林的几家民众剧院的运作情

1 本书末尾第五节资料收录了《戏剧艺术杂志》关于这些计划和工程的梗概。

况，以支持巴黎民众剧院计划。同时，杂志发起了一场比赛，为最佳的民众剧院规划颁发 500 法郎奖金。比赛评委会由亨利·博埃（Henry Bauer）、吕西安·贝纳尔（Lucien Besnard）、莫里斯·布绍尔、乔治·布尔东（Georges Bourdon）、吕西安·德卡夫（Lucien Descaves）、罗贝尔·德·弗莱尔（Robert de Flers）、阿纳托尔·法朗士（Anatole France）、古斯塔夫·热弗鲁瓦（Gustave Geffroy）、让·朱利安（Jean Jullien）、路易·吕梅、奥克塔夫·米尔博（Octave Mirbeau）、莫里斯·波特谢、罗曼·罗兰、卡米耶·德·圣克罗伊、爱德华·许雷（Édouard Schuré）、加布里埃尔·特拉里厄（Gabriel Trarieux）、让·维诺和爱弥尔·左拉（Émile Zola）组成。自 1899 年 11 月起至 1900 年 2 月期间，委员会在《戏剧艺术杂志》社举行了十二次会议。代表们与部长雷格（Leygues）取得了联系。雷格充分认识到巴黎民众剧院的重要性，但只是夸夸其谈，向评委会的成员们许下了诸多承诺，实际上却是想阻碍如《戏剧艺术杂志》这样的先进组织建立民众剧院，以便取代杂志社，用他的方式来行事。如杂志社所愿，

他委派了一名代表——阿德里安·贝尔南先生来研究国外的民众剧院。贝尔南先生于 1899 年 12 月参加了一次委员会的会议，但他们没能达成共识，因为在所有人的眼里，政府的意图过于明显。贝尔南先生去往了柏林，而委员会继续工作，他们内部需要足够团结才能抵抗国家的干预。三个月后，比赛结果出炉，委员会便解散了。比赛收到了二十来份手稿，其中五六份颇有价值，欧仁·莫雷尔（Eugène Morel）的规划尤为出色。比赛共颁出了三个奖项，《戏剧艺术杂志》于 1900 年 12 月刊登了莫雷尔的手稿。[1] 它至今依旧是新民众剧院物质和运营条件方面最完整独特的规划。在同一本杂志上，罗曼·罗兰发表了一篇关于民众剧院的道德条件和保留剧目的研究。1900 年 12 月 30 日，路易·吕梅的"民众剧院"在新剧院（le Nouveau Théâtre）为北方罢工的织罗纱工人带来了一场《丹东》的民众演出。演出前，饶勒斯（Jaurès）发表了演说。一年后，1902 年 3 月 21 日，《丹东》的作者在热米耶-文艺复兴剧院（le théâtre de la Renaissance-Gémier）呈现了《七月十四

[1] 欧仁·莫雷尔：《民众剧院规划》（*Projet de Théâtres populaires*）。

日》(*le 14 Juillet*) ——"人民的行动",它表达了公共安全委员会所追求的人类的艺术理想与公民理想。如序言所言,"重新激起大革命的热情,再次唤醒它行动的力量,在共和主义史诗的火焰中再次点燃英雄主义和对国家的信仰,让一个更成熟、更清楚地意识到自我命运的民族继续 1794 年被中断的事业。这就是我们的理想。"[1]

《戏剧艺术杂志》的创举也对议会造成了一定的影响,这在库伊巴先生 1902 年制定的美术司预算报告以及他在 1902 年 3 月 5 日的演讲中都有所体现。但我们可以看到雷格部长和他能干的特派员——贝尔南先生是如何巧施戏剧般的经典手段,努力为了国家的利益集聚民众艺术的力量。尽管资产阶级的新闻界错综复杂,我却并不相信它可以抵抗这一股强大的力量。民众艺术一路向前,无人能挡。我们这个时代不会再忽略民众的存在,任何一个强烈意识到民众艺术存在的人都不会被其迷惑。人们试图在巴黎建立一座真正属于民众的剧院的实践从未停

1 《七月十四日》——"人民的行动",罗曼·罗兰的三幕剧,《双周刊》第三季第十一刊;《丹东》第二季第六刊。

歇：是时候让民众剧院遍地开花了。有四件成果在我看来尤为有趣："思想合作社"的实践、美丽城的民众剧院、博利厄（Beaulieu）先生的民众剧院以及卡米耶·德·圣克罗伊先生和蒂罗（Turot）先生发起的民众剧院联盟计划。

自从 1899 年 12 月 3 日思想合作社的民众剧院在圣安托万郊区 157 号开放以来，那里的演出就从未间断。可惜场地太小，剧院只能容纳三四百张座席，配置也不算合理。[1] 还有一点需要批评：节目的安排奇异而杂乱。种类纷杂、出处各异的作品都在那里出现过。我们可以领略几乎所有作家的作品：高乃依、拉辛、莫里哀、马里沃（Marivaux）、勒尼亚尔（Régnard）、博马舍（Beaumarchais）、缪塞、蓬萨尔（Ponsard）、雨果和奥吉耶。库特林（Courteline）的戏剧出现得最多，还有拉比什（Labiche）和格勒内-

1 舞台 4 米宽，4.5 米深，三面各有一条宽为 1.3 米的走廊，工人自己制作了舞台背景。当时，剧院拥有六组完整的布景：一个公共广场、一座花园、一间乡村的屋子、一个客厅、一间房间以及一座适用于悲剧的布景——一栋古老房屋的内院，深处有一片秀丽的风景。它是在国家印刷厂（l'Imprimerie nationale）的建筑师德尔沃（Dervaux）先生以及装饰画家塞洛（Célos）先生的协助下完成的。

当古（Grenet-Dancourt）的作品也不少见。然而，剧院还上演罗斯丹和帕耶龙（Pailleron）的作品以及所有的现代喜剧，尤其是带有巴黎特色、属于上流社会的戏剧：卡皮（Capus）、梅亚克（Meilhac）、波尔托－里什（Porto-Riche）、韦贝尔（Veber）、特里斯坦·贝尔纳（Tristan Bernard）以及弗朗西斯·德·克鲁瓦塞（Francis de Croisset）的作品。大众化的作品首推莫里斯·波特谢的《自由》（*Liberté*），其他的还有米尔博的《那些恶毒的牧羊人》（*les Mauvais bergers*）、《传染病》（*l'Épidémie*）和《钱包》（*le Porte-feuille*），欧仁·布里厄（Eugène Brieux）的《小白》（*Blanchette*）、德卡夫的《笼子》（*la Cage*）和《第三等级》（*Tiers état*）、屈雷尔（Curel）的《新偶像》（*la Nouvelle idole*）以及让·朱利安的《主人》（*le Maître*）。安塞（Ancey）、马尔索罗（Marsolleau）、特拉里厄、亨利·达尔热勒的作品以及让·于格的《罢工》和罗曼·罗兰的《狼群》（*les Loups*）也都有所体现。经过这次研究，我想直截了当地指出这缺乏条理的折衷主义所带来的危害，以免以后再次提及：这种做法即使在精英眼中也像寡淡无味的食粮，连精力旺盛的人们也不愿

为此劳神。而对毫不知情的新观众来说，这可能是致命的——他们很容易被这一堆互相矛盾的情感和风格所吞没。不过，我们不该过分埋没这场艺术运动饱满的活力。三年间，圣安托万郊区的小剧场带来了 200 部左右的戏剧，其中将近三十部作品为三幕、四幕或五幕剧，有好几部是首演。演员众多。小剧场一度同时接纳四个剧团，都是从"思想合作社"的观众中召集来的，还有多个民众团体也参与协作，戏剧学院（le Conservatoire）的学生联合法兰西喜剧院的演员迪德莱（Dudlay）女士和德尔韦尔（Delvair）女士于 3 月 8 日表演了《贺拉斯》。所以在我们面前的，是一个逐渐成熟、彻底大众化的民众剧院，在亨利·达尔热勒先生的积极领导下迅速发展。达尔热勒先生正在寻找一个更开阔的场地来迎接大众，一旦找到，民众剧院就具备更多成功的条件。[1]

1　亨利·达尔热勒先生希望联合爱德华·凯（Édouard Quet）先生和玛丽亚–舍利卡（Marya-Chéliga）女士共同建立他所命名的"巴黎民众剧院"，以完成他的事业。这需要"创作和传播一套符合真正民众剧院社会使命的戏剧剧目。"因此，位于老鸽巢路（rue du Vieux-Colombier）21号圣日耳曼中学（l'Athénée Saint-Germain）会堂的民众剧院需要向一批固定观众呈现一些新的表演，这些售票演出将为之后能在国内外的街道剧场、民众大学和民众之家呈现相同剧目的低价演出提供物质基础。

除此之外，自 1903 年 9 月起，一家常驻的民众剧院在巴黎工人区中心——美丽城路 8 号开业了。

剧院总监——贝尔尼（Berny）先生年轻、聪慧又果敢，他努力从《戏剧艺术杂志》的调查结论中获得灵感。剧场只有一个能容纳 1000 到 1200 位观众的楼座，要是计划得以实现，两个附加的演出厅可以容纳 1800 至 2000 个座席。票价分别为 0.25 法郎、0.5 法郎、0.75 法郎、1 法郎、1.25 法郎以及最高的 1.5 法郎。会员制能够保证常规的基础收入，让民众剧院可以冒险承接一些大胆的实验性作品。根据位置的不同，20 场演出套票的售价为 20 法郎或 15 法郎，为了方便工人，他们可以分期支付，每周缴付一次。剧院还与工会、工人组织以及民众大学合作，设立团体会员制。剧院保证每周四上午组织学校专场，票价尤为低廉——0.5 法郎和 0.25 法郎。剧目兼收并蓄，每周都有变化。同时，作为一座名副其实的民众剧院，剧院尽可能地满足所有必要的道德条件。贝尔尼先生并不拒绝从古典剧目中汲取养分，只是保持审慎的态度和敏锐的辨识力，谨慎

的他甚至不愿意突然切断与情节剧的联系，因为这类节目对大众而言十分珍贵。但他同时对近年来的历史、哲学、道德或社会戏剧进行筛选，尽可能地通过展示引人深思的作品努力逐步改善大众的品位。贝尔尼先生呼吁年轻剧作家向他提供全新的，尤其是针对普罗大众的作品，他并不担心碰触当下的社会问题。

贝尔尼先生的剧院于 9 月 19 日由库特林的作品《巴丹先生》(*Monsieur Badin*)、米尔博的《钱包》和罗曼·罗兰的《丹东》拉开序幕，欧仁·莫雷尔在漫谈中向观众介绍了"民众剧院"的构想。终于有一座属于民众的剧院了！[1] 自此，贝尔尼先生陆续呈现了都德（Daudet）的《萨福》(*Sapho*)、莫泊桑（Maupassant）的《羊脂球》(*Boule de Suif*)、让·朱利安的《主人》、爱弥尔·法布尔（Émile Fabre）的《搅水女人》(*la Rabouilleuse*) 和维克托里安·萨尔杜（Victorien Sardou）的《无拘无束的夫人》(*Madame Sans Gêne*)。而今年的演出将涵盖豪普特

1　欧仁·莫雷尔：《一座民众剧院的开幕演讲》(*Discours pour l'ouverture d'un théâtre populaire*)，《戏剧艺术杂志》，1903 年 10 月 15 日。

曼的《织工》、龚古尔（Goncourt）的《热米妮·拉瑟尔特》(*Germinie Lacertueux*)、托尔斯泰的《复活》(*Résurrection*)、左拉的《萌芽》(*Germinal*)、布里厄的《红裙》(*la Robe rouge*)、儒勒·列那尔（Jules Renard）的《胡萝卜须》(*Poil de Carotte*)、德卡夫的《林中空地》(*la Clairière*)、苏德曼（Sudermann）的《荣誉》(*l'Honneur*)和都德的《阿莱城姑娘》。

如今，这些努力得到了回报，剧院获得了成功。

贝尔尼先生作了示范。他用行动回击了那些认为民众剧院是一个乌托邦的人。民众剧院可以存活，并且事实证明它活得很好，不仅活在当下，也会活在将来。贝尔尼先生为巴黎首个民众剧院的实践留下了浓墨重彩的一笔。

就在美丽城的民众剧院开幕数周之后，安托万和热米耶剧院最杰出的演员之一，亨利·博利厄先生于 11 月 14 日在克利希的蒙塞剧院（le Théâtre Moncey）创立了第二家风格尤其前卫的民众剧院。他和身边优秀的年轻艺术家相信，培养民众成为艺术家并且创造民众艺术十分必要。他打算着重呈

现国内外具有思想高度的作品，节目单里有《黛莱丝·拉甘》(*Thérèse Raquin*)、《织工》、《好望角》(*la Bonne Espérance*)、《荣誉》、《公共生活》(*la Vie Publique*)、《胡萝卜须》和《七月十四日》等，票价为0.5法郎和1法郎。剧院每周不定期向小学贫困生、工人和知识分子团体以及巴黎驻军等群体免费派发一百来张戏票。每周四上午上演国内外的古典主义戏剧。12场演出套票的价格是10法郎，另外还有首演的套票，其中至少包含6部新作，以便为这座民众剧院吸引精英群体。其他的一些做法似乎取自柏林的席勒剧院：艺术家分红、免除引座员、衣帽间寄存0.1法郎、休息室开设固定的展览，展出绘画、雕塑、摄影作品等等。

博利厄先生曾有一个新颖的想法：到外省或以法语为母语的邻国，如里昂、圣艾蒂安、里尔、布鲁塞尔和日内瓦当地的社会或民众活动中心进行民众剧院的巡演。我们希望他并没有放弃这个主意，因为这很好地补充了巴黎有关民众剧院的实践。这将使他的事业更有意义，使他的成功更为名副其实。

最后轮到卡米耶·德·圣克罗伊先生。自从1890年法兰西喜剧院几场《热月》（*Thermidor*）大获成功后，他便不断提出要为共和国的巴黎民众建立共和主义剧院，因为上流社会的人们用绑定会员的方式侵占了资源，民众觉得自己被国家大剧院排除在外。圣克罗伊先生自1900年起寻求大量资金，以便在巴黎市郊陆续建立四座民众大剧院。他把他的研究成果整合成一部规划，亨利·蒂罗先生在市议会上、马塞尔·桑巴（Marcel Sembat）先生在国会上都为其作了展示。按照圣克罗伊先生的设想，这四座同时涵盖戏剧和音乐表演的剧院都将配有一位总监和一位特派理事，他们将有一份责任细则，并且还会有一个委员会来监督他们的工作。现代作品与古典戏剧轮番上演，音乐与诗歌互相交融。[1]

我们目睹了那么多全新而多样的想法。经过长时间的酝酿和等待，民众戏剧横空出世，势不可挡。

近些年来，卡米耶·德·圣克罗伊、吕西

1 近年来还出现了一些零星的实践。我们应当提到"前卫剧院"（*Théâtre d'avant-garde*）以及亨利谢弗罗路（Rue Henri-Chevreau）10号的"民众剧院"。后者于1902年6月至1903年8月间呈现了7场晚会，包含5部新作，票价统一为0.5法郎。

安·德卡夫、古斯塔夫·热弗鲁瓦、让·朱利安和奥克塔夫·米尔博所进行的媒体宣传，乔治·布尔东在《蓝刊》(*Revue bleue*) 上发表的极其完整的研究调查以及法盖、诺齐埃、加斯东·德尚（Gaston Deschamps）和拉鲁梅各自撰写的专栏文章共同引发了大众对民众戏剧的广泛兴趣和强烈共鸣，以至于老派剧院的代表——剧院总监、演员和女首席们都打算要实现民众戏剧的理想。而在他们的作用下，民众戏剧自然是要走样的。但无论他们的影响力能有多大，无论媒体可以如何帮助他们虚张声势，他们都不会成功。因为建立民众戏剧不但不需要他们，而且要打击他们。为了毁灭他们，民众戏剧就有理由存在。

新剧院的物质和道德条件

前文论述了法国初步建立民众剧院的简要历史。如我们所见，这些行动直接受到十八世纪思想家以及国民公会政治家所倡导的伟大民主传统影响。那么，这座剧院将会是怎样的呢？

欧仁·莫雷尔已对其经济条件做了极尽完整的研究。我在很多问题上都与莫雷尔持有不同的观点，他相信戏剧本身，相信民众本身。"剧院越多越好，民众越多越好。我不看质量，只看数量。"[1] 而我恰恰相反，我只看质量，几乎不看数量。只有当戏剧蕴藏理想，我才会相信它。要是民众成为第二种资产阶级，像他们一样卑鄙地享乐、道貌岸然且愚昧冷漠的话，我也就不会再为他们操心了，延续一门充斥吵闹、虚无的艺术或者帮助一群行尸走肉般的人对我而言几乎没有意义。莫雷尔坚信艺术的绝对价

1　欧仁·莫雷尔致乔治·布尔东的一封信，《蓝刊》，1902 年 5 月 10 日。

值，而我更相信人类道德和社会革命。我认为民众艺术的相关问题是最独特和最生动的智慧之一。他的"民众剧院规划"中涉及的所有有关物资调配的问题确实新颖，想法丰富，完美结合了大胆想象与实际需要，我无意在此赘言。读者应该从头至尾完整地阅读莫雷尔的规划，领会其中严密的逻辑关系。我乐意在此陈述他的几个主要原则：

莫雷尔要建立的剧院（或各个民众剧院），以会员制为基础。"只有不断欣赏美好的事物，人们才能形成品位。教育要求'重复'，为了有效地影响一群观众，我们需要持续地关注他们。特别的节日可能更加引人注目，但是它的影响力微乎其微。"[1]会员每周来一次。"这是会员制最规律的形式，它可以尽可能地培养一种'习惯'。"由此，莫雷尔提倡出售25法郎的套票，附有25场演出门票，剧院可以定期抽奖派送免费套票，当套票用完了，会员只需再花10

1　在这一点上，我与莫雷尔想法不同。我们只需设想一下当一个缺乏娱乐活动的儿童偶然间在远处看到几场演出时会受到怎样深远又长久的影响，但确实这并不能培养一种"习惯"。而我认为规律的演出和特别的节日都必不可少，前者是一种教育方式，而后者是一次心灵与意志的激荡。

法郎就可以续购新的套票，至于收费的细节，我不再赘述。莫雷尔试图尽可能地简化收费以及连带的机制，通过降低著作权的费用，推动公共救济事业局（l'Assistance publique）的税率改革，使当局几乎不向民众剧院征收税款，减少剧院开支。"综上，"他总结道，"我们不是要提供免费的演出，而是要建立一种机制，使得将来不会有家庭由于贫困而不能进剧院看戏。由此，戏剧完全不是奢侈品或是一件荒唐的事，它可以促使人们多作规划，节约用钱。"

会员续费的价格是 10 法郎，非 25 法郎，这样的做法会使得来年的收入不能与头一年持平，但这时候的民众剧院应该不再孤立无助。"一旦民众剧院获得成功，我们就该立刻乘势在另一个街区建立第二家剧院。这样，一部作品就不止演七天而已，它可以演十五天，开销的减少可以弥补预计收入的减少。第二家剧院依靠第一家剧院的物质资源和艺术团的人力资源，建立起来便更加轻松。它可以利用已取得的成绩、道具和服装的共享也可以减少第一家剧院的开支。"这些剧院不仅要在巴黎出现，还要遍布整个法国。"我们希望法国到处都有剧院。"这些

剧院共同成立物资协会，演员、服装和道具可以在其委员会和主任的监督下共享。政府只需在召集会员和维护剧院创始人拟定的准则这两件事上提供帮助——我们既不要向政府寻求资助，也无须它作任何保证，民众剧院将在政府的支持下保持独立。[1]

为了展示规划的独到之处，也了为鼓励大家对其进行仔细研究，因而我介绍了很多。

假设钱也有了，观众也被召集来了，戏剧应当满足什么条件才可以真正地属于民众？

我并不试图定下金科玉律。人们应当清醒地意

1　试与柏林席勒剧院的组织架构作比较。席勒剧院也是以会员制作为基础，套票按季售卖，价格为 6.25 法郎，可以连带五个座位（所有的费用都包括在内：寄存费、演出费，等等），政府没有提供任何资助。剧院的商业基础是股东大会，他们也是监察委员会，其主任是职业经理人，固定年薪为 12500 法郎。要是利润超过资本的 50%，表现突出的演员和工作人员就可以参与分红，而股东不能。剧院在 1898 年 12 月时共有 34 位演员，22 名男性和 12 名女性。总监勒文费尔德先生保证演员享有不超过 10000 法郎的薪水及每年一个月的假期，女演员有专门的服装经费。我们之前讲过，勒文费尔德先生于第二年收获了 6000 名会员。席勒剧院在 11 个月内举办了 380 场演出，包含 319 场夜场、49 场早场和 12 场学校专场。剧院呈现了 37 部古典和现代戏剧，其中有两部为首演，举行了 25 场诗歌晚会和 1 场圣诞寓言故事晚会。一部戏最多演 12 次，每天的海报都会更换。在演出之外，剧院白天还会举办常设的展览和讲座。参阅让·维诺和阿德里安·贝尔南的文章。

识到没有放之四海而皆准的规则，准则只可能在一段特定的时间或者对一个特定的地区有效。民众艺术从根本上来说就是会变化发展的，不仅民众和精英完全不同，而且民众之间也各有差异：有当下的民众，也有未来的民众；有这个城市或这个区域的民众，也有那个区域或者另一个城市的民众。我们不能只是根据当下的巴黎民众制定一套普遍标准。

民众戏剧的首要条件是休闲性。要使得民众戏剧有所益处，它首先应当为劳累了一天的工人带来身体和心灵的放松。未来剧院的建筑师要注意如何可以使得廉价的座位不再让人如坐针毡；艺术家要努力让他们的作品洋溢喜悦，而不渲染忧伤或烦恼。艺术家要么是出于虚荣想要卖弄，要么是因为幼稚愚蠢，才胆敢向民众兜售颓废艺术的残渣，即使颓废艺术偶尔也会流露出闲散之人的智慧。精英的苦痛、焦虑以及怀疑可以留给他们自己，因为民众的苦痛、焦虑和怀疑更多，我们没有必要再给他们增添烦恼。我们这个时代中最理解和爱护民众的托尔斯泰也没能完全逃脱颓废艺术的诱惑，可他之后如此坚决地挫败了这个艺术群体的骄傲。我认为在

《黑暗的势力》中，他作为使徒的使命、追寻信仰的迫切需要以及他对艺术现实主义的追求，比他令人敬畏的善意更明显。在我看来，这样的艺术只会使民众泄气，而不会对他们有用。要是我们只向民众呈现这些演出，那么他们便有理由转身奔向歌舞厅寻找可以麻痹他们苦痛的东西。用讲述生命苦痛的演出去抚慰活在苦痛中的人，实在不切实际。就算有少数人乐于"像鼬吃卵一样吮吸忧愁"，我们也不能要求民众拥有贵族才有的精神上的斯多葛主义。他们喜欢激情澎湃的演出，但前提是无论在戏里还是在戏外，这强烈的冲击不可以压垮他们心目中的英雄。尽管他们对自己的生活感到无奈又失望，但对理想中的人物抱有十分积极的态度，会因悲惨的故事结局而痛苦。这是不是就意味着只能给他们看催人泪下、结局美满的情节剧？显然不是。这粗俗而虚假的表演是一剂催眠药或者麻醉品，像酒精一样，让民众持续萎靡。我们想要在艺术中加入的休闲性不应以损害心智健康为代价。

戏剧应该是力量的源泉，这是第二个条件。躲避摧毁或压抑意志的事物是很消极的做法，反过来，

我们应该支撑和激发灵魂。戏剧让民众得到放松，使得他们第二天更有动力。另外，健康纯朴的人们如果不活动，就得不到完全的快乐，所以戏剧应该充满各种愉快的行动。艺术家应当成为民众前行道路上的同伴，他们敏捷、欢乐，具有英雄气概，能给予民众支援，他们的好脾气能让民众忘却道路的艰险。这些同伴的任务是要引导民众一路向前，达到目标，也要教会他们在路上看清周遭的事物。这就是我眼中民众戏剧的第三个条件：

戏剧应该是一道智慧的光芒。它应该在可怕阴暗、布满褶皱、恶魔丛生的人类脑海中普照阳光。我们之前已经反驳了艺术家认为他们所有的思想都对民众有益的理论。我们不是要就此让民众避免与激发思考的东西接触。工人的思想自然是在休息阶段，而他们的身体处于工作状态。思想训练是有用的，只要我们稍微做一些尝试，民众就会乐此不疲，就像很久不做运动的人会因运动而快乐一样。因此，我们要教会他们如何仔细观察和辨别人和事，尤其是他们自身。

欢乐、力量和智慧，这就是民众戏剧最重要的

三个条件，是其他要素的源泉。我们无须操心与其相关的道德意图、善良教诲以及社会团结。一家常设剧院以及它能激发的共同而持续的高涨情绪，可以在一段时间内，在观众之间搭建一种兄弟般的联结。与其传递善良，不如给予我们更多的理性、幸福和力量：善良在我们身上与生俱来。某一类人与其说是恶毒的，不如说是愚昧的，即便恶毒，也是由愚昧造成的。我们主要的任务是要给混沌的灵魂尽可能地填充空气、光明和秩序。但是，引导灵魂进入思考和行动的状态就足够了，不要代替它思考和行动。尤其要避免道德说教，这让最爱艺术的人对艺术嗤之以鼻。民众戏剧应该避免两种完全相反又十分常见的做法：一是道德说教，它从生动的作品中提取冰冷的教训，既违背美学又不合乎逻辑。心存怀疑的人会觉出其中的陷阱，逃之夭夭；二是漠不关心的业余态度，只想不惜一切代价娱乐观众。民众并不总是喜欢这可耻的把戏，他们懂得评论综艺演员。在民众朗读会上，他们回应夸张扭曲表演的笑容中经常带有轻蔑的意味。我们既不要说教，也不要娱乐，我们要的是健康。道德说教只是在为

精神和心灵做卫生工作。[1] 我们要的是一种健康欢乐的戏剧。"欢乐是永恒自然中一股强大的能量；欢乐让人类时钟的齿轮运转；欢乐让星球在太空中转动；欢乐使得花儿绽放、丽日当空。"

以上即为新剧院的道德条件，它还需要满足一些必要的物质条件。

关于剧场的建筑，莫雷尔提倡梯形结构，如同拜罗伊特剧场和布鲁塞尔的民众之家；建筑师戈塞（Gosset）先生建议阶梯式地摆放两到三层的半圆形座位。我没有特别的偏好，重要的是所有的座位都平等。因此，过去的剧院无一例外弥漫着可憎的贵

1 "当我们觉得自己的身体和心灵完全健康的时候，我们便会体验到不能言喻的舒适感。"（《席勒致歌德》，1795 年 1 月 7 日）

值得注意的是，那些最受人们爱戴、那些人们乐于凝视、被认为是道德上最正直的人同样也是最敢于在伦理问题上直抒己见的人："最美丽而健康的人性无需道德说教或自然法则，更不需要政治上的形而上学。您还可以说它甚至无须相信神灵或永生。"（《席勒致歌德》，1796 年 7 月 9 日）

"我再一次觉得人们所谓的道德空洞无味。"（《席勒致歌德》，1798 年 2 月 27 日）

"智梅斯卡（Zmeskall），你昨天的布道让我很悲伤。魔鬼折断了你的脖子，我再也不能与你作精神交流。力量或能量便是人的精神，它有别于死者的共性。这也是我的精神。"（贝多芬）

族气息，不足为民众剧院借鉴或利用（除了我们的马戏场）。只有当我们粉碎了正厅前排和包间的绝对地位以及如今剧场里因座位不平等而造成的阶级对立，我们才能实现真正普世而人道的艺术，才能达成民众剧院的目标——在艺术中团结民众。我最多可以接受两种不同座位的设置，那就是在剧场的末尾区域安置一些家庭座，而不是豪华座。早出晚归的工人操劳了一天，没有功夫打扮，他走进剧院穿着不体面，也会觉得尴尬。这些座位可以让他观看演出的同时不被他人看到。不过我不确定让民众注重自爱和礼貌，注意打扮和仪表是否没有意义，这也许也能算是民众剧院的一个益处。

至于舞台，它应该面向所有观众，宽度大约为15米，带有可以帮助缩短宽度的活动框，深度为20米。莫雷尔要求配备一套更高级的设备。对此，我们应该对在德国、英国和美国投入使用的活动板装置以及可以在需要时升起几幅布景的转盘进行研究。装置有助于释放艺术家想象的自由，而我们当今的剧院缺乏想象，因此没有理由将这些现代化的装置从一座全新的剧院里剔除。不过，剧院虽然是新建

的，但门票价格并不会上涨。而我不加掩饰地表示对复杂的布景技术不感兴趣。乔治·布尔东写道："舞台装置的技术进步可能会造成未来戏剧艺术本身的一场革命。"[1] 而我认为将机械几乎完全剔除也会带来一场有力的演变。我记得米什莱曾经说过，"一部简单有力的戏剧无须物质材料或华丽布景就可以带领我们感受创造力和想象力，而现在拙劣的艺术家没有设备和布景就什么都做不了。"艺术应当全力摆脱这小儿科的奢华，它只符合上流社会那些极度幼稚或老气横秋、思想空洞者的品位，这些人并不能感受到艺术中真正的情感。"三十年戏剧工程"中的几部作品就很好地省去了布景。没有服装和布景的排练往往比大获成功的演出深刻和真实得多。无论是在我们巴黎的那些剧院，还是在民众剧院，如布桑的民众剧院，我常常会有这样的体会。布景是一种惯例，只有过分天真或者完全不天真的人才容易被其蒙骗。我对这样的人没有兴趣。别以为这类人主要是由民众构成的，民众更为纯朴，但并不比我

1 乔治·布尔东：《民众戏剧》，《蓝刊》，1902 年 2 月 15 日。

们更加天真。天真——这份珍贵的天资是自然养成的。现在很多人以为那些没有去剧院看戏习惯的人就是天真的人，我们其实希望民众拥有或者养成这样的习惯，因此他们并不天真。1903 年，最天真的观众仍然是那些每晚争先恐后地去林荫大道看卡皮先生的戏的人。我不是在攻击布景或服装，而是在炮轰可耻而无用的奢华，任何一个有序的社会都该对此忍无可忍，艺术也与此没有干系。我理想的民众剧院只需一个开阔的剧场或是一个圆形剧场，就像惠更斯厅一样；或者是一个公共会议厅，如瓦格朗厅一般。它最好是一个阶梯式倾斜的会场，和马戏场相似，以便所有人都能看清中央深处高大宽广的舞台。

总之，我认为新剧院只有一个条件是必要的，那就是舞台或者会场应该面向观众，能够容纳民众以及民众的行为。[1]只要这点得到满足，其他都由此发展。显然，要是某个作品需要面对上千名观众，

1 让我们对瑞士的民众演出进行研究，他们的一些做法有很好的借鉴作用，尤其是当地人所谓的"仪仗队路"(chemin des cortèges)：这是一条细长而蜿蜒的道路，队伍从舞台右侧或左侧的一扇大门出发，（转下页）

那么我们就应根据这宽阔的舞台调整视角和音效。

格雷特里（Grétry）在他的《音乐随笔》(*Essais sur la musique*) [1] 中妙想天开地描绘了一座新剧院，试图在那里把他由精神情感所引导的艺术与当时的民主思潮协调起来。他敏锐地意识到了建筑结构与戏剧结构之间的必要关系。音乐家对这些内容很熟悉，文字工作者也需要对此多一些了解。

"为什么在散场的时候我们总能听到别人说：'啊！我觉得很无趣！'这并不总是因为作品无趣，或者演员演得不好，虽然无论怎样我们总是怪罪他们。这其实主要归结于演出的组织问题，即场地、

（接上页）在舞台前方即幕布前面经过。军队或装甲的骑兵从那里通过，搏斗在那里发生。因此，观众会在一旁作出激烈的反应，这样的处理大大增强了演出的现实色彩。在瑞士的露天演出中，仪仗队常常从围绕舞台的乡村、牧地或树林中走出来。瑞士人甚至会在露天的演出中运用布景，我不知该如何欣赏这样的做法，在我看来，将着色的布景和自然背景放在一起很突兀。我知道莫里斯·波特谢对此十分热衷，他相信这样的组合可以产生令人满意的效果。也许我们可以达到这个目标，但这需要一套当代的布景艺术，融合真正的建筑，并且我们要用一个全新的视角来看露天舞台。我认为直至今日成果都不尽如人意。没有什么比两堵墙或两座塔围成的自然和谐的景观——地平线、草原和远处的山丘更美好的了。正像人们在瑞士的几个艺术节（*Festspiele*），比如在阿劳（Aarau）的艺术节中所看到的那样，表演区域被直接凸显了出来。

1　根据共和四年葡月二十八日公共教育委员会关于拉卡纳尔的报告而发布的政令，此书由国家资助印刷。

作品与表演方式之间很少能做到和谐统一。假设我们有一个巨大的演出会场，那它就适合呈现气势恢宏的交响乐，而不是柔和婉转的音乐小品。如果演出常常需要我猜测其中的含义，那么我不久就会觉得无聊。所以这样的演出应该运用粗线条和大块面，所有需要观众凑近观看或聆听的东西都应该被去除得一干二净。要是演员表演的是爱情故事，或者准确地说是乡村或家庭主题的情节剧时，那么他们只有通过许多细节上的展示，如旁白和各种神态的表现才能传递这类戏剧的真实；作曲家只有通过展现上千个强与弱的差别，运用上千个装饰音、小音符、颤音、分解和弦、拨奏和琶音才可以真实而不夸张地表达心理活动的变化。所有这些在一般场合下珍贵无比的小技巧在大剧场里毫无用处。我们可以在大剧院里用音乐表演悲剧吗？可以，但有几点需要注意：第一，剧作家只处理广为人知的历史题材。这样，一段简短的介绍便足够。第二，由行进、牺牲、搏斗、舞蹈和哑剧组成的宏大场面应被一笔带过，因为这些场景只是主要情节的附属品。第三，歌剧中所有的歌唱部分都该保持简单，只附带一种

情感……这样就可以达到一部作品所需要的力量、速度和变化的要求。乐手演奏一首经过精心编创的曲子时应不拘小节，和声和曲调应恢宏大气。所有精细的技巧都不该出现在管弦乐队里，低音处理应该少有，歌曲无须华彩的段落，而应同时含有歌词和旋律，带有音节，所有的声音都该洪亮。这是一幅为了让人在远处观赏的绘画。所以它似乎需要一些'用扫把画画'的意思。歌词只该包含一种情绪，乐手演绎的每一段音乐都该具有统一性——他当然可以表达个性，只是需要保持整体音乐节奏的统一。格鲁克有此体会：只有当他用同一套表达方式指挥乐队、演绎歌曲时，他才真正伟大。"

我对格雷特里的歌剧见解持保留意见。他的所有这些思考都有道理，可以说是深刻的，适用于音乐和戏剧，关键是要"迁移"（tranposer）。是的，我们应该把"所有需要观众凑近观看和聆听的东西都去掉""作品需要粗线条和大块面""我们应该用扫把画画"。复杂的心理活动、难以捉摸的阴暗行为、晦涩的象征主义，所有这些沙龙艺术或者私密艺术的东西，永别了！如果它们还能存活的话，就让它们

在过时的剧院里苟延残喘吧。它们在我们这儿并不适用，会显得无聊可笑。我们的民众剧院是根据古希腊的戏剧文化建立起来的，它需要宏大的表演、明确的人物特征、充沛的情感以及简单有力的节奏。这是一幅幅壁画，而不是几幅画架上的绘画；这是一首首交响乐，而不是一段室内乐。[1] 这是一门宏伟

1 这里同样的，没有什么比研究瑞士的演出更重要的了，如七月在洛桑举办的面向两万名观众的露天演出。如下是我所做的相关观察：

（1）音乐家们认为这些露天的大剧场不适合举办音乐演出，这完全没有道理。要是音响效果正常，朗诵可以和歌声一样悠远，并且比管弦乐队的效果更好。人们在露天的剧场里听不到弦乐，只能听到木管乐器和铜管乐器的声音。

（2）很显然，演员不能遵循一般的表演和朗诵的规则，他应该站在舞台前方，清晰地念出所有台词。除此之外，这类戏剧还需做到一点：表演简单，自白丰富。戏中可以有华彩的片段，但必须用清晰而直接的方式表达。台词少，动作少，却极富表现力，突出情感、行为和风格。

（3）音乐处于次要地位，但也很有必要。它应该成为画面的背景和表演的支撑物，烘托戏剧的气氛。它应该为每个场景匹配合适的颜色，并且做到从不引人注目，完全为戏剧服务。总之，它应该既灵敏又不求表现。（但我认为这是不可能做到）

（4）这类戏剧的画面应气势恢宏，需要民众参与其中，如同古代剧场。它需要建立群体之间的对话，设置两三个合唱团，但要避免回到老路上，像席勒的《墨西拿的新娘》（Fiancée de Messine）一样。我们应该在每一个群体中保持表演的自由，这样，群体冲突将慢慢取代个人情节。这类戏剧需要粗犷的线条、清晰的戏剧对立以及强烈的光影效果。在这样的表演里，喧闹过后的绝对沉寂会产生出无以名状的、强烈的悲剧性。希腊人早就意识到了它，瑞士农民也凭天分摸索到了这一点。

（5）我们目睹了一些有关这类宏伟戏剧艺术的尝试，也看到了一些新建立的戏剧艺术原则：尤其是最早由狄德罗提出的"双重表演"（la Double action），请参阅前文"民众戏剧的先驱"。瑞士或者巴伐利亚（上阿玛高小镇）那些宽广的剧场可以同时呈现不同的（转下页）

的艺术，民享、民治的艺术。[1]

民治的艺术！是的，因为只有当艺术家个人的灵魂与国家的灵魂契合，为民众的热情提供养分，他才可能缔造伟大的、属于人类的作品。资产阶级的文艺评论常常认为，只有当小说或者故事里的主人公社会地位高人一等，或者当艺术家展现的是富有社会的景象时，民众才能提起兴趣，并会遗忘自

（接上页）景象和片段，甚至可以说是同一情节的不同时刻。这里，圣母（la Vierge）含泪寻找她的儿子，同时，在耶路撒冷的另一条路上，耶稣（le Christ）走向酷刑；那里，恺撒（César）登上朱比特神殿（le Capitole），而在宫殿内，谋反者们蠢蠢欲动。这些表演同时呈现了同一危机时刻的不同面貌，同一事实的正反两面。命运之神的视角极大地丰富了戏剧的张力，制造出了悲剧性的紧张效果，刻画了所有没有意识到命运存在，也没有看到接踵而来的致命灾难的人。

1 民治的艺术？我的意思不是指民众必须要参与表演，或者说这些民众戏剧该由群众演员来演绎。这是一个大问题，它很复杂，不仅牵涉美学的思考，还涉及道德问题。如果民众在一些特别的演出或一些国定节日的盛大庆典中参与表演，那么这样的行为不仅合乎情理，而且如人所愿。就像在瑞士，所有的角色都由本州的民众或贵族扮演，没有阶级之分。这样，戏剧行为真正地成为一个行为（action）。人们集聚在一起，他们不仅扮演剧中的角色，也在扮演公民的角色。但如果我们谈论的是一家常设的民众剧院，那么民众参与演出的做法带来的不便比好处更多。它会增加民众的工作，让他们放弃更重要的劳动，甚至会使他们变得虚伪浮夸。况且这也无益于艺术，即使有一些好处，也会付出惨痛的代价。在此，我与莫里斯·波特谢的想法高度一致。他在布桑的特别演出中纳入了群众演员，而对巴黎民众剧院招募群众演员的做法极力反对。"一座城市需要那么多无业的演员作什么用？这样我们只会培养出一些平庸的演员，壮大蹩脚演员的队伍。"（《民众剧院》，《双世志》，1903 年 7 月 1 日。）

身的苦难。这也许是真的，只不过这样的话，民众便陷入了半仆役的身份状态中了。但是，一旦民众的个性苏醒过来，一旦他们意识到自身道德的崇高，他们会因这奴仆的艺术而羞愧。尊重民众的人，就是要使民众摆脱这些卑鄙的娱乐。我们不是要向民众展示民众，而是要让他们脱离几个世纪以来在戏剧中的耻辱地位：仆人藏在门口，带着一丝或可笑或惶恐的，病态的好奇心，透过锁洞窥视他的主人们的一言一行。我们要让民众以宇宙公民的身份观看全天下的表演。[1] 愿所有的社会阶级，无论是在台上还是在台下都有其位置，都能感受到平等和团结，没有对抗或等级。我们也向民众展示诸如国王、大臣和征服者等强者的视角，并非因为他们是民众的主人，而是因为他们曾是国家或公共事业的代表和担保人，而如今民众是这项事业的继承者。总之，民众应当在演出中看到一切，在这过程中找回自我。他们通过观赏现在和过去与宇宙联结，让所有人类的能量都汇聚在他们的身上。

1 "愿作家是天下之人"，路易·塞巴斯蒂安·梅西耶在他的著作《戏剧艺术新论》（1791）中说道。

民众戏剧的若干类型：情节剧

民众戏剧是新艺术世界的一把钥匙，而艺术才发现它。我们来到了一个交叉路口，面前的每一条道路都有待探索，只有一小部分人曾勇敢地踏上了征途。民众的直觉本可以为艺术家指引方向，他们直言不讳，爱憎分明。但是哪位艺术家会关心民众的喜好？要是艺术家不对民众持有一丝轻蔑之意的话，他们似乎反而会被蔑视。这群愚蠢的暴发户嫌弃父母老土，殊不知父母的活力多么可贵！

无论民众受到蔑视还是嘲笑，他们并不在乎。数百年来，他们忠于振奋人心的戏剧类型：马戏、哑剧、滑稽剧，尤其是情节剧。这意味着什么？他们欣赏的至少是简单的戏剧，能够激起简单的情感和快乐。它无论好坏，简单精练，能通过感官直抵灵魂。

在希腊，戏剧曾·度广受欢迎。这是一种怎样的戏剧？近几年改编古希腊悲剧的潮流卷土重来，

这让《俄狄浦斯王》再度名声大噪。但是，自以为是的文艺批评家为了显示自己才智过人，执意认为《俄狄浦斯王》实际上是一出情节剧。他们或许在心目中认为，索福克勒斯不如那些现代戏剧的大师——他们没错。《俄狄浦斯王》是一部情节剧，并且是最黑暗的情节剧之一；《俄瑞斯忒亚》(L'Orestie)也是一部极其黑暗的情节剧，连德内里[1]都不愿将他的作品与之相提并论。

在英国的伊丽莎白女王时代，戏剧也一度广为流传，这又是怎样的戏剧呢？在我国，莎士比亚的作品不时重演。戏剧批评家从不会过分赞美演员精湛的演技、巧妙的布景、老练的导演手法、细腻的音乐或出众的翻译，让他们赞不绝口的永远是莎士比亚的精妙处理，而这有时实际上来源于译者的发明。戏剧批评家偶尔也会有独立思考的能力，他们含沙射影地表示莎士比亚很幸运，那么多因素共同促成了他在国外的成功，尤其是时间因素。他们暗示《仲夏夜之梦》(le Songe d'une nuit d'été) 是一部

1 阿道夫·德内里（Adophe d'Ennery，1811—1899），法国小说家、剧作家。——译者注

低俗的喜剧，而《麦克白》是一部混乱荒谬的情节剧，它充满血腥、悔恨、幻象以及过分的意识控制，是一个大杂烩。有品位的人都会对《哈姆雷特》最后的屠杀情节忍不住冷笑。值得庆幸的是，人们至今都没有展现《李尔王》(*le roi Lear*) 中的疯狂场面，比如康华尔（Cornouailles）公爵挖去葛罗斯特（Glocester）双眼的情景。

无论人们对潮流的态度是讽刺、轻蔑还是狂热，这些都不重要，因为这就是民众戏剧，这就是情节剧。

值得肯定的是，相比我们当下那些不知羞耻、只关心收入的剧作家，索福克勒斯和莎士比亚创作的优秀情节剧要多得多。我们不谈我们社会中的这些败类，他们剥削弱者，是最恶毒的知识分子。让我们一同对时下热门的戏剧门类，那些最普遍、看上去最平庸的形式进行研究，这样就能弄明白作品受到民众欢迎的原因。

"安排两个可爱的人物，一个受害者，另一个热心肠。有一个可恶的角色，他在剧终时需得到报应，还得有几个滑稽的人物，加上日常生活的点滴以及

对当下政治、宗教或社会的些许隐喻。笑中带泪，配上一首旋律简单的歌曲。五幕剧，穿插简短的幕间休息。"这就是秘诀。

这或许可以为精英粗制滥造的喜剧辩护，但正如乔治·如宾（Georges Jubin）先生在一篇关于情节剧的短文里所言："即便你们觉得这个秘诀可笑，但你们或许也发现了民众戏剧的法则：欢笑与泪水交织，揭露社会黑暗，传播正能量。要使得演出获益，需关注如下四大问题：情感多样性问题、现实主义问题、朴素道德问题和商业诚信问题。当民众到达检票口时，他们就会对最后一点抱有期待。建议所有想要从事真正意义上的'民众戏剧'的剧作家都牢记这四点。"[1]

一、情感多样性问题：民众来到剧院是为了"感受"，而不是为了"学习"。由于他们完全投入到情感的交流中，所以他们希望其中的情感是多样的。因为持续的悲伤或快乐会让他们的精神过分紧张，他们希望笑中带泪，泪中有笑。

1　乔治·如宾：《民众戏剧与情节剧》(*Le théâtre populaire et le mélodrame*)，《戏剧艺术杂志》，1897 年 11 月。

二、现实主义问题：一部情节剧能获得成功的原因之一，是重建人们熟知的真实环境，引发他们的准确想象：一家小酒馆、一家当铺或一座集市等。

三、朴素道德问题：民众有必要在戏剧中找到"对内心信念的支持"，这不是因为他们秉性天真，而是出于健康的需要。"每个人在心灵深处都有对善意的追求"，美好的事物应该存在，因为善意可以算是生活中一股不可或缺的力量，是进步的动力。

四、商业诚信问题："剧院总监和剧作家应当讲究诚信，他们不该把观众骗来，禁闭他们四个小时，却只让他们观看一小时三刻钟的表演。"民众进剧院是为了观赏作品，而不是像精英阶层那样为了参观剧院。他们是来感受悲剧情感的，而不是为了炫耀、说人闲话或者调情。

这两类观众中，哪一类才真正关心艺术？这些法则中，哪一个不够正当、生动或者人性化？我们只需本着诚恳的态度和艺术的良知，将这些规则运用到现实中去就足够了。要是接下来的第一批现代情节剧依旧无聊庸俗，那就是艺术家的问题了。只有艺术家可以改善它的面貌，愿他们摒弃我们剧院

里无处不在的上流社会虚假又狭隘的戏剧，重振大众作品，除去数代商贾遗留下来的俗气，加入对真理、艺术和法语语言的探究。艺术家会同民众一起获得胜利，因为这种努力让他们避免追逐一时的潮流，而能触及生活中普遍而永恒的本质。

另外，没有什么比宏大的史诗剧更困难或者更高超的了，这是天才之作，我们无法预先给它限定范围或者定下规则。艺术家应该在一些具有人情味的人物身上传达最质朴的情感，如爱慕、雄心、嫉妒和孝顺。这些人物既具有普遍意义又个性十足，像罗密欧（Roméo）、麦克白、奥赛罗（Othello）和考狄利娅（Cordelia）[1]一样。艺术家应该展现这些人物的自然境遇或是他们受到的打击，以及他们具有悲剧色彩的行为，直到悲剧的高潮或是表演的极限，释放如大自然排山倒海一般的力量。只有非凡的艺术家才能完全达到这样的境界，如埃斯库罗斯、莎士比亚或瓦格纳。他们唯一的法则就是忠于自己。

我们只希望我们的戏剧创作可以更加严肃地关

1 《李尔王》中的人物。——译者注

注日常生活中的悲剧，从中挖掘出永恒、神秘和内在的诗意。我们法国最伟大的剧作家、小说家——巴尔扎克（Balzac）就做了很好的示范。当下的生活不仅充满悲剧的诗意，还像古代的传奇故事一样具有神奇的力量。"正如加布里埃尔·邓南遮所言，我们只需带着想象观察世间万物的运动，如同达·芬奇建议他的门徒观察墙上的裂缝、火炉的灰烬、飘过的云朵和地上的泥巴，或者让他们聆听钟声那样，寻找自然界中非凡的发明（*invenzioni mirabilissime*）和无限的事物（*infinite cose*）。"[1] 生活属于所有人，而很少人懂得享用它。珍惜生活吧！除此之外，任何建议都毫无用处。

1 "当你凝视一堵出现裂纹的墙，你可以联想到美景、山丘、河流、石礁、树木以及大峡谷等各种画面，你甚至还可以从中看到战争、参与战斗的身影、古怪的脸庞和服饰。所有这些景象都在墙上显现，就像一阵钟声仿佛可以让你听到你想象中的名字或词语。"［出自列奥纳多·达·芬奇（Léonard），阿什伯纳姆（Ashburnam）伯爵手稿］

国家史诗

我们在另一类戏剧中同样发现了最伟大的作家——莎士比亚的痕迹：国家史诗。这位《亨利四世》(Henry IV) 和《理查三世》(Richard III) 的作者不同于他在情节剧上的表现，生动地刻画了约翰王 (le roi Jean) 和亨利八世 (Henry VIII)，描绘了阿金库尔 (Azincourt) 战役的胜利和玫瑰战争 (la guerre des Deux Roses) 的风暴。

国家史诗对我们而言是全新的事物。我们的剧作家忽略了法国民众的戏剧，这其中蕴藏着思想和情感的珍宝，对此知之甚少或者理解有误的艺术家和民众都应该接触它。我们的民众或许拥有全世界自古罗马时期以来最具英雄色彩的历史。人类的发展对他们而言毫不陌生，从阿提拉 (Attila) 到拿破仑、从卡塔隆平原战役 (les champs Catalauniques) 到滑铁卢 (Waterloo) 战役、从十字军东征到国民公会，世界的命运在法兰西土地上交汇，欧洲的心脏

跟随法国的国王、思想家和革命者跳动。尽管我们这个民族在精神的各个方面都显得十分伟大，但我们还是应当在此基础上付诸更多的行动。行动是民众最崇高的创造，是民众的诗歌、戏剧和史诗。它将人们向往的东西变成现实。它不曾写过一出《伊利亚特》（*Illiade*），却亲身经历过十来回：查尔曼大帝（Charlemagne）、诺曼人（les Normands）、布永的戈弗雷（Godefroi de Bouillon）、圣路易（Saint Louis）、圣女贞德、亨利四世、马赛曲、科西嘉的亚历山大（l'Alexandre corse）和巴黎公社造就了一部部《伊利亚特》，其中的主人公比作者更为高尚。没有一个"莎士比亚"赞颂过他们的丰功伟绩，但是，领导胡格诺派的亨利四世或是断头台上的丹东曾发言、曾行动、曾有过莎士比亚般的伟大。法兰西的命运曾登上幸福的巅峰，也曾坠入不幸的深渊。这是一部不可思议的人间喜剧，充满戏剧性，意志坚定的民众指引着气势高涨的军队前行。每一个时代都拥有一首独特的诗歌，然而，我们历经沧桑，总能感受到民族神秘的命运中有一些坚不可摧的特质，造就了这部史诗伟大的统一性。

还有那么多精神力量没有为法国艺术所用。因为我们不能把大仲马的系列剧本、萨尔杜的社会新闻或是《雏鹰》当作大事。这寥寥几个拥有创作历史剧天赋的人和维泰[1]一样性格文静、喜好沉思，并不是为戏剧而生的人，况且他们也没想过要为戏剧工作。"我们如今将趣闻轶事、社会新闻或历史事件放在一个不相称的位置上，而没有展现鲜活的灵魂。这是错误的，并且有损才智。我们不是要为了满足几个业余爱好者的好奇心，而展示一幅冰冷的历史缩影，他们关注潮流和服饰多于关注主人公。我们应重新点燃过去的能量，恢复其行动的威力。"[2] "我们当下的戏剧，"席勒写道，"必须向萎靡、麻木、个性缺失和时代精神的庸俗化发起反击。因此，它需要体现个性与力量：它必须震撼人心，树立信念。只有幸福的国度才可以拥有单纯的美感。当我们向

1 卢多维克·维泰（Ludovic Vitet）：《街垒》（Les Barricades），1588 年 5 月；《布卢瓦伯国》（Les États de Blois），1588 年 12 月；《亨利三世之死》（La mort de Henri III），1589 年 8 月。

人们对 1827—1829 年问世的《历史舞台》（Scènes Historiques）三部曲并不熟悉。这几部现实主义作品准确而细腻，其中的某些篇章几乎达到了莎士比亚的高度。三部曲对大仲马和雨果起到了借鉴作用，他们自己无法创作出同样真实而鲜活的剧本。

2 《七月十四日》序言。

患病的（或迷茫的）的几代人表现艺术的时候，我们需要用崇高的情感感化他们。"我们需要向他们展示一种英雄主义的艺术。

法兰西的英雄史诗需要民众戏剧来完成。即便贵族诗人对此付出了巨大的努力，但他们惭愧地以失败告终。失败在意料之中，因为这样的作品需要民众的火焰。没有它，人们只能撰写一些供某些学院用来精神消遣的亚历山大体诗歌。

任何其他艺术形式都不如历史剧适合我们想要创立的戏剧。且不说对民众而言，以真实事件为原型的戏剧的感染力比任何虚构的故事都强烈；且不说对真实事件的演绎比艺术家的发明所带来的想象更完整；且不说榜样拥有无穷的魅力，民众目睹行动之后会获得不可抵挡的动力。历史剧对发展民众的意识和智慧最具积极作用。

大部分想要教育民众的人认为，必须在戏剧里找到解决当下问题的明确办法，但有一些问题目前还没有解决方案，拔苗助长并不明智。就教育体系而言，没有什么比向民众强加一些固化模式更致命的了。重要的是通过训练民众的观察和推理能力，

拓展他们的思维。历史可以教会他们脱离自身，阅读他人的灵魂，包括朋友和敌人。他们可以在过去中找到和自己性格相像，又具有不同特点的混合体，审阅历史人物的罪恶和错误——他们自己也可能会犯下同样的罪过，所以这会让他们对当下自身的情绪提高警惕。承认自己的错误也许会让他们对他人犯下的错误持有更多的宽容。思想、道德和偏见的不断变化教会他们不把自己目前的想法、观念和成见当作世界的中心，不把正义和理性圈定在一时的法利赛主义规则中，反思过去，不把历史经验当成永恒的定律。

但凝视过去不只会让人学会宽容而已，宽容的怀疑主义只是人们在更坚实的基础上建立自我意识的第一步。变化的事物可以反衬持久的事物，历史的伟大善举就是将被沙砾覆盖的磐石显露出来。一个如羊群一般盲目的群体因本能需要而聚集在一起，他们在历史的作用下会因血缘、困苦和友爱而产生家庭般的团结，个人将成为时间长河的一部分。我们显然不是要掀起沙文主义的狂热，而是要促成同一民族所有同胞的团结。希望每个人都可以感受到

自身与群体的联系，而他的生活可以因为他的国家的过去、现在和未来而变得更加丰富。在这种意识下，他可以找到更充分的理由采取行动，成为他想成为的人。[1] 数个世代留下的精神也会继续流传几个世纪，让我们为培养强大的灵魂，吸收世界的能量。

我们需要世界！因为国家并不足够。120 年前，自由的席勒就已经说道："我作为世界公民而写作。我很早就为了换取整个人类而放弃了我的国家。"将近一个世纪前，温和的歌德说道："今天，国家主义文学已然没有多大意义。世界文学（*die Weltlitteratur*）的时代已经到来。每个人都应努力使它早日来临。"[2] 他还说："不出意外的话，法国人将会在这一场伟大

1　"历史之于民众如同记忆之于个人，它是古代人和现代人的纽带，是我们所有经验的基础，而历史的经验是帮助人们完善自身的方法。"——拉马丁（Lamartine）

2　《歌德致爱克曼书》，1827 年 1 月 31 日。

　　另外："安培（Ampère）拥有如此崇高的精神，他超越了一切国家主义的偏见。精神上，他更可以称得上是一名世界公民，而不是一名巴黎公民。我能想象未来有一天，法国会有成千上万的人和他的想法一样。"（1827 年 5 月 4 日）

　　"显而易见的是，长期以来，各个国家的天才都关注全体人类。在所有的作品中，我们总是能透过民族特点和作家个性看到这一普遍的规律。最瑰丽的思想都拥有这一特征，那就是属于全体人类。"［笔记和片段：关于卡莱尔（Carlyle）的德语小说的翻译（1827）］

的运动中获得最大的胜利。"[1] 让我们实现他的预言吧，带领法国民众领略法国的历史，它是民众艺术的一股源泉，但别将其他国家的历史传奇排除在外。或许法国的历史最能引起我们共鸣，我们的第一要务的确是要将先辈留下的宝藏发扬光大，但各民族的壮举都应在我们的戏剧里占有一席之地。克洛茨和托马斯·潘恩（Thomas Paine）是我国国民公会的成员，丹东法令授予席勒、克洛卜施托克（Klopstock）、华盛顿（Washington）、普里斯特利（Priestley）、边沁（Bentham）、裴斯泰洛齐（Pestalozzi）和柯斯丘什科（Kosciusko）法兰西公民的称号。世界的英雄也是我们的英雄，让我们这里成为别国民众英雄的第二故乡吧。民众戏剧号召全世界高尚的民众知识分子，在巴黎书写欧洲民众的史诗。

最后一点，只赞美过去并不足够。我们从历史中汲取新的能量，让它发挥实际作用。表演应该引发行动，我们的每一个想法都该付诸行动，每一个

1　歌德继续说："法国人会在这场史无前例的运动中获得最大的胜利。他们早已预感到他们的文学会如十八世纪中叶一般，对欧洲造成巨大的影响。而这一次，其中蕴含的思想会更高尚。"[《歌德致雷纳尔（Reinhard）伯爵书》，1829 年 6 月 18 日]

行动都该趋向未来。一旦我们集聚了所有的力量，明确了方向，我们就一起前进吧。带着过去所有伟大的精神，努力创造新的人类、新的道德和新的真理。我所想象的英雄史不是火车车尾的信号灯，若隐若现的光芒记录驶过的道路。它应犹如海洋中的一座灯塔，一束亮光昭示着船只的来路、坐标和航向。没有过去的现在不会可靠，没有现在的过去缺乏真相。让所有事物都为那唯一的作品服务：生活。各个时代的生活一起构成了统一而不可分割的整体，它是连绵不绝的山峦，是一个由成千上万的胸膛组成的唯一存在，从四面八方，通过不同的途径，终有一天征服世界。

民众戏剧的其他类型：
社会戏剧、乡村戏剧和马戏

我出于个人喜好强调了国家史诗——谈论自己最熟悉的事物比较自然，而且我们有必要为它的落败采取行动。不是这种形式落败了，它在法国还不为人所知，有待发掘，而是它的名声遭到了可笑的浪漫主义傀儡践踏。然而，这只是民众戏剧一块全新的领地，还有很多其他的戏剧形式向我们迎面而来！

首先，新一辈的编剧都大力尝试过社会戏剧。北欧诗人易卜生、比昂松和豪普特曼之后，还有让·朱利安、德卡夫、米尔博、安塞、埃尔维厄（Hervieu）、布里厄、德·屈雷尔、爱弥尔·法布尔、加布里埃尔·特拉里厄和吕西安·贝纳尔，几乎当今戏剧界最重要的人物都展示过这类戏剧的独特魅力。如今，社会戏剧比其他任何形式都显得更为必要，因为它能直接反映当下的痛苦、疑惑和期待，也因为它属于行动的一部分。有些人指责它，认为

它远离了艺术的理想，而我赞赏它，并已阐述了缘由。太平盛世造就和谐美好的作品，而在兵荒马乱的时代，艺术的责任就是与战士并肩作战，鼓舞斗志、指引方向、消灭黑暗、粉碎阻挡前进道路上的偏见。艺术会引发暴力，我听到了伴随暴力的呻吟，而这些暴力与艺术无关，却与社会不公有涉。社会不公触犯了人类的良知，人类必须要消灭它。艺术不是要消除战斗，而是要夯实生活，让它更坚强、更伟大、更美好。生活的敌人就是艺术的敌人，如果友爱与团结是它的目标，那么仇恨可以暂时成为它的武器。圣·安托万郊区的一名工人对一位竭力说服他"仇恨有害"的演讲者说："恨是好的，恨是对的，是恨让受压迫者向施压者发起反抗。当我看到有人压迫别人时，我很愤怒，我恨他，我认为自己是对的。"不痛恨罪恶的人不珍爱善意，看到不公却不试图制止的人，既不能完全算是一位艺术家，也不能算是一个完整的人。席勒，这位最温和的诗人从不惧怕投身于混战之中，并且"立志要攻击罪恶，报复宗教、道德和社会准则的敌人"。[1]另外，艺

1 《强盗》前言，1781 年。

术不是要以恶还恶，而是要绽放光辉。要是我们直面罪恶，让它原形败露，那它便已苟延残喘。社会戏剧的责任，就是要在摇摆不定的混战之中加入智慧的分量和理性的威力。

直至今日，还有很多戏剧体裁有待开发：乡村戏剧是大地的诗歌，浸润田野的芬芳，有趣的方言构成了外省特有的幽默。普维庸（Pouvillon）的几部田园悲剧可以算是乡村戏剧的代表作品，波特谢的乡村诗歌喜剧《圣诞的索特雷》（Le Sotré de Noël）和《每个人都在寻找他的宝藏》（Chacun cherche son trésor）也可圈可点，瑞士人勒内·莫拉克斯（René Morax）在其几部平实的沃州戏剧，如《什一税》（la Dîme）[1] 中也做了很好的示范。这门艺术的价值不可估量，因为地方个性正逐渐消失，而乡村戏剧拯救并恢复了小地方的诗意生活。还有融合音乐的戏剧，如美妙的《阿莱城姑娘》。另外，我们为什么要从戏剧中排除哑剧和纯肢体表演，把它们打发到马戏的范畴里？形体戏剧具有强大的吸引力，忽略它是愚蠢的。

1 详见本书第 156 页脚注 1。

马戏在古罗马培养了我们现在缺失的行动力——伟大的民族需要行动力。古希腊人同时发展了身体的表演和精神的游戏，让身体在我们的艺术中找到它的位置，重要的位置。我们的戏剧应当是人的戏剧，而不是作家的戏剧。

民众戏剧将拥有那么多新颖的形式！不过，一味地憧憬未来并无用处，[1] 只有行动才有意义。我们来到了一片未知的陆地，每个人都该勇于冒险，最终满载而归。勇敢闯，让我们的艺术达到世界伟大悲剧的高度。让我们重拾席勒在 1798 年 10 月 12 日《华伦斯坦兵营》演出上的发言：

"向我们迎面而来的新时代同样在鼓动作家离开先人走过的道路，粉碎资产阶级生活的小圈子，建立一个更宽阔的戏剧舞台，它将与我们奋斗的这一

1　有一个形式还没对法国造成什么影响：即兴表演。在人们的思想更为活跃、意识更为清醒的地区，将民众戏剧完全写出来是没有必要的。甚至给民众留有想象的机会，或者给他们在一个框架里自我演绎的乐趣是好的，就像尚存于意大利，保留民众特色的即兴喜剧（commedia dell'arte）。对于那些认为即兴表演不算艺术的人，我不但要引用米什莱，还要引用歌德。米什莱说："给思维敏捷的人，比如法国南方人，展示现成的作品十分可惜。有一个剧本就够了，他们自己非常清楚如何拓展。"《华伦斯坦兵营》（Le Camp de Wallenstein）的作者歌德说道："同一部作品的每一场演出都该带给人们一些新的体验，使得观众不会先入为主地持有期待。"（《致席勒》，1798 年 10 月 5 日）》

光辉时刻交相呼应。因为一个伟大的主题足以感人肺腑，而在小圈子里，思想会变得狭隘。当目标更加远大的时候，人就会成长；当这个世纪终结的时候，现实也会化作一首诗歌。因为我们将看到强大的自然力量为一种重要的价值斗争，人们将为人类的终极利益——统治和自由而奋斗。现在，艺术也应当在戏剧方面作出更大胆的尝试。它能做到，要是它不想在生活的戏剧面前惭愧地消失，那么甚至可以说它必须这么做。"[1]

我们没有理由抱怨命运的不公，它完全没有限定我们的作为和行动。我们的时代是幸运的，它只需完成一个伟大的任务！被劳累压垮的人们是光荣而幸福的！这比被虚无的烦恼压倒，或者比悲伤地观望别人取得的成绩更有意义。我们不会像《品格论》(les Caractères) 的作者那般惆怅："话都说完了，我们来得太晚了。"——这是一个没落社会的写照。新社会里什么都还没说，一切都有待讲述，一切都有待实践，行动吧！

1 参阅马志尼（Mazzini）激情澎湃的文书《致十九世纪的诗人》(Al poeti del secolo XIX)。

第三辑　戏剧之外

民众节日

无论民众戏剧未来将会如何丰富，它也不过是民众艺术中一个非常局限的形式，而我向往一个更具活力、更人性化的形态。我爱戏剧，因为它让人们在相同的情感中如兄弟般心意相通。它是一张供所有人使用的餐桌，每个人都可以在艺术家的想象中畅享他们生活中所缺失的行动和热情。但我对戏剧不迷信，它只是我们艺术的某一种形式。戏剧，正如我们绝对的艺术，即使它是以最高超的形式呈现，反映的也只是一种狭隘而忧伤的生活，是在梦里寻找一个虚假的、逃避思考的庇护所。等我们更快乐自由的时候，便不再需要它。生活将是我们最辉煌的演出，而艺术事业也将无比圆满。我们不必企图实现理想中的幸福——越试图接近它，它就越遥远。我们呼吁人类努力缩小艺术的范围，以便扩大生活的半径。比起戏剧，一个快乐自由的民族更需要的是节日，民众本身将成就最永恒绚丽的表演。

让我们为民众迎接民众节日的到来而呐喊吧。

卢梭严厉地批评了戏剧之后，就对民众节日作出了呼吁。

"什么！"他说，"在一个共和国里，什么戏都不能演了吗？不，恰恰相反，该演的戏有很多。戏剧正是在共和国中诞生的；正是在共和国的怀抱中，戏剧所具有的真正的节日气氛才得以展露。我们已经有了好几个公共节日，这样的节日愈多，我愈高兴。不过我们千万不能有那些专属演出，在一个幽暗的环境里给一小部分人表演，让人们在寂静的气氛中动弹不得、惶恐不安……不，民众，这不是你们的节日。只有在广场上、在露天的环境里，才适合把你们聚集在一起……然而这些演出将有怎样的布景？演员要展示什么呢？可以什么都没有。人们只需在广场中央竖立一根缠有鲜花的小木桩，把人都召集起来，这就是一个节日。更理想的是让观众参与表演，让他们成为演员，让每个人都可以关注他人、爱护他人，让所有人都可以更好地团结在一起。"

他提及了普鲁塔克（Plutarque）所说的斯巴达

节日：

"人们根据年龄分成不同的组别，一共跳了三支舞蹈。这些舞蹈与每组的歌曲互相呼应。老人阵营首先登场，吟唱了如下的段落：

'我们曾

年轻、健壮又勇猛。'

男人队伍紧随其后，一边唱着歌谣，一边有节奏地

击打臂膀：

'我们风华正茂，

不屈不挠。'

儿童团体随后出场，竭力用歌声作出回应：

'我们后生可畏，

即将超群越辈。'"

读到这里，你们是否仿佛听出了《马赛曲》的曲调？实际上，《马赛曲》就来源于此，而整场法国大革命热切地重现了卢梭的这一思想。

法国大革命爆发之时，米拉波撰写了一篇演说——《关于国定节日的组织工作》（ De l'organisation des fêtes nationales ），阐述了节日的教育意义。他排除

了所有宗教思想，以中世纪为典范，提议成立九大节日，废除等级节、誓言节和重生节等。这些节日拥有明显的政治色彩和庆祝革命胜利的特征。

持怀疑态度的塔列朗也在他的一份报告中提到了"国定节日"的计划。他说道："所有这些节日都将直接为一个自由的民族带来最宝贵的，或古老或新颖、或公开或私密的活动。所有的装饰都应充满自由的力量，大力呼吁平等这一宝贵价值，因为对它的遗忘曾酿成社会所有的罪恶。美术、音乐、表演、决斗、奖赏等活动都将为这璀璨的一天服务，在各地为老人重拾回忆、助年轻人取得胜利、给孩子带来希望，让他们都沉浸于快乐与美好的氛围之中！"

1793 年 7 月 11 日，画家大卫——卢浮宫的代表，试图以教育部的名义通过他的《8 月 10 日共和国集会盛典的报告和法令》（*Rapport et décret sur la fête de la réunion républicaine du 10 août*），成为第一个实现这些计划的人。之后他公布了其他的节庆方案：共和二年雪月五日（1793 年 12 月 25 日），土伦收复纪念日；共和二年牧月十九日（1794 年 6 月 7 日），至上崇拜节；共和二年获月二十三日（1794 年 7 月 11 日），

巴拉（Bara）和维亚拉（Viala）纪念日，后来改至热月十日。但如我们所知，这个节日因罗伯斯庇尔的倒台而化为乌有。所有这些计划书在表达上极其夸张，可笑的修辞给了持怀疑态度的史学家如丹纳（Taine）等人随意讽刺挖苦的机会，他们故意将大卫的理念与伟大的国民公会成员的思想混淆。即便作者表达水平拙劣，但这些计划有着至高无上的价值，体现了想要在生活中汲取节日和艺术灵感的不懈努力。它们或许比十八世纪所有法国的戏剧都更为新颖。在此，我引用书尾"资料"中的一部分片段：

出于正义，也或许是出于嫉妒[1]而不断反对大卫的计划的玛丽-约瑟夫·谢尼埃为国定节日的建立作出了无可比拟的贡献。共和二年雾月十五日（1793年11月5日），他在国民公会发表了一篇相关的演讲："自由将是我们公共节日的灵魂；节日将只出于自由、为了自由而存在……让我们一起组织民众的节日……像你们所提议的那样仅仅举办儿童节和青年节是完全不够的……我们需要传颂美好的时代，

[1] "规范民众所有的活动是一件很荒唐的事，这就像训练士兵一样……法令不是一幅画"。（共和三年雪月一日）

每年所有的公民节日都该追忆法国大革命的历史。"

几天后，共和二年霜月六日（1793 年 11 月 26 日），丹东复职。他说："把国定节日交给民众。"他联系奥运会，补充道："全民族都该纪念造就大革命荣耀的伟大事迹……自由的摇篮应该依旧是国定节日的中心。我向国民公会提出申请，在战神广场举办国家运动会，并在广场上建立一座可以集聚大量同胞的庙宇。集会将助长人们对自由神圣的热爱，提升国家的活力。这样的规划可以让我们战胜世界"。

阿纳卡西斯·克洛茨（"瓦兹省的农夫和议员"）极力捍卫民众节日的理念，坚决反对民众戏剧的想法："戏剧怎么可能不偏不倚地传承卢梭正统的思想遗产？"在一篇大约于共和二年雪月初（1793 年 12 月），即在他被捕的几天前撰写的文章中，他尖锐地嘲笑了为民众建立剧院这一贵族主义的想法，反之提出了用最简单的形式举办节日的倡议：

"对于我们这些无套裤汉（les sans-culottes），什么戏剧都比不上大自然。我们自然地就会在一棵百年橡树下跳法兰多拉舞（farandole）。阅读、写作和计算，这些是教育的途径，而一把小提琴和一些欢

乐的气氛就能成就一场又一场的表演……"

孔多塞（Condorcet）侯爵勉强接受了节日的提议，并提出要庆祝光辉的日子，而不是单纯地颂扬道德和社会规范。拉卡纳尔似乎是首批倡导设立节日的人之一。但如我们所知，共和二年花月十八日，罗伯斯庇尔发表了著名的"关于宗教道德思想与共和主义思想的关系，以及关于国定节日"（*sur les Rapports des idées religieuses et morales avec les principes républicains，et sur les Fêtes nationales*）的演讲。这篇演讲让所有的第十日节日（*Fêtes décataires*）通过了投票。他带有时代痕迹的措辞不妨碍我们铭记他的表达水平和思想高度，大革命的光荣胜利在其中重现，尚未实现的世界重生之希望也再次被点燃：

"把人们聚集起来，把他们变得更好……给予他们道德和政治的强大动力……人是自然界中最伟大的物种，而最美妙的演出就是民众大团结。系列节日显然既是一种最温柔的、可以促成团结的方式，又是一个最有力的、能够推动革新的武器。为共和国举办一些更普遍而隆重的节日吧。同时在各地设立一些特殊的节日，即休息日。让节日恢复被现实

摧毁的东西，让所有的节日共同唤醒人们丰富的情感：对自由的热情、对国家的热爱、对法律的尊重……它们让人们的生活绚烂多彩。我们甚至可以用大革命中不朽的事迹和人们心中最神圣宝贵的事物来给节日命名。"

在他的努力下，国民公会通过了所有这些节日的法令，并指派公共安全委员会和国民教育委员会制定相关规划。

共和二年牧月二十日（1794 年 6 月 8 日），人们举办了其中第一个节日：至上崇拜节。几天后，获月十二日，即 6 月 30 日，温和的布瓦西·丹格拉（Boissy d'Anglas）在国民公会上宣读了他的"论国定节日"（*Essai sur les fêtes nationales*）[1]，赞扬了这一壮举。之后，获月二十六日举办了 7 月 14 日国庆节。

1 "罗伯斯庇尔向世界上最开化的民众推广至上崇拜的理论，他让我想起了传授人们文明与道德之首要原则的俄耳甫斯。"为了纪念"国民生活中的主要行为"，布瓦西·丹格拉提议建立一系列节日：关于出生、婚姻、丧葬、祖先祭拜、历史追思以及共和国成立的纪念活动，还有回报日（fêtes des récompenses），人们会将伟人的遗体安葬于先贤祠，并把他们的名字镌刻在石柱上。"不久之后，这些盛大的节日将成为欧洲的节日；不久之后，世界将因你们的创举而投来赞许的目光。"布瓦西·丹格拉将此评论献给了弗洛里安（Jean-Pierre Claris de Florian），他对此很满意。

自牧月二十二日（6月10日）起，有一家剧院设想在至上崇拜节期间举办演出，伟大的国民公会成员的高尚理想因此受到了玷污。获月十一日和十三日，即6月29日和7月1日，国民教育委员会和公共安全委员会请愿颁布一项法令禁止剧院的亵渎之举。我们可以从中捕捉到卢梭，相对于民众节日而言，对戏剧鄙夷的态度：

　　"这些微小的节日以及这些戏剧的集会就像是盲人摸象。要是我们在一束绚丽的舞台光下展现亚历山大大帝的战争或者是在一个精致的小房间里呈现赫拉克勒斯（Hercule）的英勇事迹，你们会怎么想？当一个剧作家在舞台上向我展示法国时，自然的景观被缩小了；只有露天的集会才足够庄严。当我看到一大群人从深不见底的后台走出来时，我发现这一大片空地根本无法展现壮观景象。这让我联想到了野蛮的普洛克路斯忒斯（Procuste），他为了匹配铁床的长度残害人们的身体。那些想要举办这类活动的始作俑者玷污了节日的价值，破坏了它的效果……民众的节日是集体的，需要集体一同参与。"

　　这不仅仅是一些空话。当时的人们目睹了最辉

煌的节日，由法兰西人民自行举办的节日：这些伟大的联盟（Fédérations）[1] 给米什莱带来了灵感，写下了不朽的文章：

"对一个人而言，这非凡的幸福太不可思议了！在联盟的祭坛上，我一度握住了法兰西这颗开放的心。我看着它，这颗充满英雄主义的心因对未来持有信仰而跳动！……法国（或许全世界）没有一个人读到这些不会流泪……再也没有虚伪的教堂了，只有普世的教堂。从孚日山脉（les Vosges）到塞文山脉（Cévennes）、从比利牛斯山（les Pyrénées）到阿尔卑斯山（les Alpes）只有一个穹顶。'我们生命中最美好的一天就此结束。'这句由乡村的联盟派代表在节日晚上，在故事结束的时候写下的话，我也差不多可以在这章的结尾处写下它了。结束了，不会有类似的事情再发生在我身上。我留下了生命中不可替代的时光，我的一部分。……我似乎即将死去。"

这难忘的时刻，我们望它再次到来，我们希望民众还能再一次体会这兄弟般团结的醉意以及这自由

1 大革命时期由各个城市的国民自卫军自动组织的联盟。——译者注

的觉醒。对这个时刻的期待让我憧憬民众可以拥有戏剧演出，并将民众节日作为结尾。它不将在舞台上呈现，只由演员来表演，所有观众都可以参加。在《七月十四日》的结尾，我写道："节日属于昨天和今日的民众，属于永恒的民众。为了使它名副其实，民众应当参与其中，为他们的胜利而表演，载歌载舞——民众在民众节日中成为自己的演员。"[1]但这还是戏剧。如果我们伟大的社会运动完成了，如果民众终于获得了权力，我们除了戏剧之外还有很多更有价值的事情可以做——改善他们的公共生活，通过节日赋予他们个性的意识，把生活变得更加灿烂。

这些庆祝胜利的盛大节日使得大革命中的事迹更加辉煌。比利时和瑞士依然保留或恢复了这一传统：比利时强大的政治运动使得人们对艺术的追求从未消失；[2]而在瑞士，成千上万的民众本着对小国的

1 《七月十四日》最后一幕（民众节日）。

2 例如，1896、1897、1898年分别在布鲁塞尔、根特和沙勒罗瓦举办的5月1日的运动。参阅于勒·德斯特雷的《比利时工人党的知识、美学和道德的焦点》，《社会主义运动》，1902年9月15日；《仪仗队美学》(*Esthétique des cortèges*)，《民众》(*Le Peuple*)，1901年11月。另外，我们知道近几年比利时经历了何等的发展，《公共艺术》(*l'Art public*)。参阅菲伦斯·格法尔特（Fiérens-Gevaert）的相关文章，尤其是1897年11月15日在《巴黎杂志》上发表的文章。

骄傲和热爱，参与到露天戏剧节中。演出宏伟壮观，
也许算得上是当今最符合古代戏剧标准的表演了。[1]

1　近十年来，这些在瑞士从未中断的节日传统得到了迅速发展并带来
　了意想不到的效果。在国家重大事件的纪念日或者各州独立的百年
　庆典上，每个城市都使出浑身解数举办许多盛大表演来争取更多关
　注，这样的竞争还产生了别具一格的民众节日。最壮观的节日来自
　纳沙泰尔，为了纪念纳沙泰尔共和体成立五十周年，由菲利普·戈
　代（Philippe Godet）导演、约瑟夫·洛贝尔（Joseph Lauber）配乐的
　历史剧《瑞士的纳沙泰尔》（Neuchâtel Suisse）于 1898 年 7 月 11、12、
　13、14 及 21 日在纳沙泰尔上演，此剧包含序幕和 12 个场景，共有
　600 名演员以及 500 名歌手。阿诺尔德·奥特（Arnold Ott）的《戏剧
　节》（Festdrama）于 1900 年在沙夫豪森上演。由鲁道夫·瓦克纳格尔
　（Rudolf Wackernagel）执导、汉斯·胡伯配乐的四幕历史剧《巴塞尔的
　国庆节》（Basler Bundesfeier）于 1901 年 7 月在巴塞尔上演，共有 50 名
　主要演员，400 名歌手和 2000 名群众演员。同年，1903 年 7 月和 8
　月，马赛尔·吉南（Marcel Guinand）在瓦莱州带来了《安尼维尔山谷
　演出》（Représentation du Val d'Anniviers）。还有莱茵费尔登艺术节、菲舍
　尔（Fischer）在阿劳举办的艺术节以及不可忽略的沃州艺术节。在沃
　州艺术节上，由埃米尔·雅克-达尔克罗兹作词作曲、热米耶执导的
　表演于 7 月 4、5、6 日在洛桑的一座 600 平方米的舞台上呈现，当时
　有 2500 名演员和 2000 名观众。这非凡的节日引来了步兵和骑兵、牛
　群和羊群的参与，来自不同阶层的人们汇聚在一起。它为十年来瑞士
　各地所作的有关节日的尝试画上了圆满的句号。
　除了这些特别的节日之外，还有一些定期活动，如沃韦的酿酒人节，
　每二十年举办一次。然而我们需要认识到，直至今日，没有任何一部
　作品在首演之时被人们铭记，这个戏剧运动没有留下任何一部民众戏
　剧作品，所有的演出都只是应时的节日，表达爱国情感，制造狂欢气
　氛。以音乐，而非戏剧为特色的沃州戏剧节也不能幸免。
　不过近日，一种真正亲民又鲜活的戏剧艺术在瑞士逐渐形成。目前这
　股运动的代表人物是勒内·莫拉克斯先生。在戈代先生的《瑞士的
　纳沙泰尔》和亨利·瓦尔内里（Henri Warnery）先生的《沃州民众》
　（Peuple vaudois）中，民众的对话颇为有趣。菲舍尔先生在阿劳举办的艺
　术节中对农民战争的展现也具有些许悲剧力量。但我认为（转下页）

然而，还有一些更为简单的节日。如卢梭所言，我们不必"参照古希腊人的运动会传统，有比它更现代的形式……我们每年都举办阅兵仪式和公共比赛，评选出火枪、大炮和航海之王。我们无须举办无数盛大隆重的节日，选出一批出类拔萃的健将。"

　　最简单的节日也许就是最好的。莫雷尔对卢梭的观点深信不疑。[1] 莫雷尔完全有理由将他的剧院变成民众舞会的理想场所。

　　（接上页）瑞士近些年来最杰出的作品是勒内·莫拉克斯先生的历史剧《什一税》，它有四幕七景，由德纳雷亚（Dénéreaz）先生配乐，于1903 年 4 月 15 日在靠近洛桑的梅济耶尔上演。虽然表演并不精湛，但是它在人物刻画上、在对民众生活的描绘上可圈可点。这样的作品不仅可以在瑞士，也可以在我们法国的民众剧院表演。我们需要对这位年轻的作者加以更多关注，他也发表了其他高质量的作品，比如《四季的夜晚》(la Nuit des quatres temps)、《圣诞木柴蛋糕》(la Bûche de Noël) 以及在我看来除《什一税》外最有趣的作品，五幕六景历史剧《锡维里耶的克洛德》(Claude de Siviriez)。它生动明了地展现了在瑞士的宗教改革时期天主教与新教之间发生的冲突。

[1]　卢梭批评了日内瓦的清教主义作风，他说道，"我希望人们可以对某种民众节日活动少一些犹豫，你们知道是什么吗？那就是舞会……我希望它能得到官方认可。我们只需提前预估好任何骚乱，就可以定期举办一些庄严的舞会，它们将对所有达到适婚年龄的年轻人开放。我希望议会可以任命一位行政官员，他将乐意主持这样的舞会。这会使得人们的联系更加紧密，缔结婚姻也将变得更为容易。这些婚姻将更少地讲究门当户对，舞会给双方更多预先接触的机会，缓和极端的不平等；它也能更好地维持民众的身体质素。比起一个演出，这样的舞会更像是一个大家庭的聚会。快乐与欢愉将激发人们对于共和国的情感，带来国家的和谐与繁荣。"（《致达朗贝尔的信》）

"舞蹈在法国消失了。尤其在巴黎，人们只能在地下场所找到它，并且只与淫秽活动有关。年轻男孩认识年轻女孩是非常合乎道德的事，要是隐蔽的场所足够安全，他们不是非要在马路上才可以相遇。总之，舞蹈是一种乐趣，它真实、有活力，从各个方面看都是最有益健康的乐趣之一，它可以带来无穷的快乐，而不会招致罪恶。但民众再也不会跳舞了吗？——我们应当教会他们舞蹈。"[1]

"所以，我们是否真的应该为了民众戏剧付出非凡的努力？"艺术家们轻蔑地问道，"民众戏剧和民众艺术这两个词是不是就意味着戏剧和艺术的毁灭？"也许是的，但他们安心吧，这是一个理想，我们能否实现这个理想仍值得怀疑。因为它假设生活中存在幸福，而我们并不能自欺欺人地认为自己已经拥有了幸福。我们当今最伟大的艺术家——瓦格纳曾哀叹道："要是我们拥有生活，我们就不需要艺术了。当生活结束的时候，艺术便正好开始，当生

1　欧仁·莫雷尔：《民众剧院规划》。

活再也不能给予我们任何东西的时候，我们便通过艺术作品呐喊：'我需要！'我不明白一个真正幸福的人怎么会拥有从事艺术的想法……艺术就是在承认我们的无能为力……艺术就是一种欲望。为了重获青春和健康、为了享受大自然、为了虏获一个毫无保留地爱我的女人、为了拥有漂亮的孩子，我献出我所有的艺术！拿去吧！给我其余的一切。"[1] 要是我们能给予不幸的人们"这其余的一切"中的一小部分，要是我们能在生活中增添些许的快乐，要是这些收获是要以牺牲艺术为代价，我们并不会后悔。

我知道人们多么牵挂过去的美好，但我们应该一味地痴迷于过去的美好吗？我们应该过分地盼望它起死回生吗？别那么胆小，别为你们的卢浮宫和图书馆颤抖，生怕失去它们。少看身后，多看前方，光阴易逝，又有何妨？我们既要有生存和死亡的勇气，也要有让事物在我们身边像我们一样生存和死亡的勇气。不要试图让必然要消失的事物永存，也别把未来与不复存在的时代中的尸骨联系在一起。

1　出自《致乌利希书》。

过去的就让它过去，非要给阴影带来温暖是无用的。作品和人一样会消亡，无论是写作还是绘画，是拉辛的悲剧还是圣马可钟楼，它们都分裂了，坍塌了。即便是流芳百世的天才也正在消失，他们逐渐失去了光彩。这一切就像是在太空的夜晚中逐渐变冷继而消逝的星球，为此哀悼或对此否认都是不必要的。为什么但丁和莎士比亚就不能逃脱自然法则？为什么他们就不能像普通人一样死去？重要的不是过去是怎样的，而是未来是怎样的。死亡不会停止，永恒的生命不断轮回。要是死亡对开启新的生活必不可少，死亡万岁，别耽搁了它，加快它的到来。让民众艺术在过去的残骸中涌现吧！

但是为了让民众艺术取得胜利，仅仅有艺术是不够的。当年轻的马志尼决定投身文学的时候，他说道，"我觉得为了要有艺术，我们得先有一个民族，而过去的意大利并不完整。没有国家或自由，我们不会有艺术。因此，我们首先应该回应一个问题：我们会有一个国家吗？努力创造它吧。随后，意大利艺术就会在我们的坟墓上开花结果。"轮到我们，我们会说："你们想要一种属于民众的艺术吗？

首先建立一个民族吧，一个思想足够自由、懂得享受艺术的民族，一个没有被苦难或无休止的劳作压垮、拥有闲暇的民族，一个不受任何迷信思想或狂热行为左右的民族，一个当家做主的民族。此刻，战斗打响，胜利在望。"

浮士德对他们说：

"用行动开始吧。"

第四辑　参考资料

资料 I：大革命中关于戏剧和民众节日的文章[1]

国民公会会议主席丹东的演说及法令

1793 年 8 月 2 日

丹东：国民们，如果你们容许有人继续举行无数一味败坏人类精神和公共道德的演出，你们便伤害并侮辱了共和国民众。专门负责引导和培养舆论的公共安全委员会认为剧院如今不可忽视。剧院以往过多地为暴政服务，现在终于也可以为自由服务了……

法令：为了使得法国民众拥有更多共和国的特质和情感，公共安全委员会提出并通过了一项演出管理法案，内容如下：

第一条　国民公会决定自本月 4 日起至次年 9

1　参阅《公共安全委员会大事记》（*Recueil des Actes du Comité de Salut public*），奥拉儿（Aulard）出版社；《国民公会公共教育委员会会议记录》（*Procès-verbaux du Comité d'Instruction publique de la Convention nationale*），由詹姆斯·纪尧姆（J. Guillaume）出版评注；《旧导报重印》（*Réimpression de l'ancien Moniteur*），1840 年。

月1日，市政府指定的各巴黎剧院将每周三次上演共和主义悲剧作品，如《布鲁图斯》《威廉·泰尔》《该犹斯·格拉齐》等描绘大革命光荣事迹、歌颂自由捍卫者美德的戏剧作品。每周将有一场演出由共和国政府出资举办。

第二条　一旦发现任何一家剧院呈现败坏公民精神和煽动王权迷信的作品，剧院将被立即关闭，其总监将被逮捕并依法接受处置。

塞纳-瓦兹省议员玛丽-约瑟夫·谢尼埃
在国民公会上的演讲
共和二年雾月十五日（1793年11月5日）

……我想到的第一件关于道德教育的事情就是创立国定节日。我们应当发挥无穷的想象，让它唤醒公民灵魂中所有自由的意识，所有饱满的共和主义热情。我将对这件尤为关心的事情发挥奇思妙想，几天后，再次登上主席台，提出一套完整的国定节日规划。自由将是我们公共节日的灵魂；节日将只出于自由、为了自由而存在。建筑搭起它的庙宇，绘画和雕塑争相描绘它的样貌，语言纪念它的英雄，

诗歌赞颂它的功绩，音乐用一首激昂而动人的旋律为它倾心，舞蹈庆祝它的胜利，赞歌、仪式和标志因节日不同而各异，却都凸显它的精神，不同年龄的人都拜倒在它的雕像足下，所有艺术因它而高尚又神圣，它们集合在一起，体现它的珍贵。这便是立法者组织民众节日时所需要的材料，这便是国民公会应该印刻在社会运动和生活上的元素。公民们，像你们所提议的那样仅仅举办儿童节和青年节是完全不够的。更大胆的设想展现在你们面前：我们需要传颂美好的时代，每年所有的公民节日都该追忆法国大革命的历史，简略地回顾革命历程显然不合理。未来的人们需要铭记不朽的历史时刻：种种暴政敌不过国家前进的步伐，纷纷垮台，理性的伟大脚步越过欧洲，触及世界的边界。你们不持偏见，代表国家，懂得如何在废除王权迷信之后建立唯一共同的宗教。它带来和平，而不是战争；它创造公民，而不是国王或庶民；它造就兄弟，而不是敌人；它没有宗派，也不神秘。唯一的信条就是平等，法律即神谕，法官即大司祭。国家既是司法者们的母亲，也是他们共同的神灵。他们紧守在国家的祭坛

前，焚烧大家族的乳香。

关于公共教育总规划的报告和计划

（加布里埃尔·布基耶，国民公会和教育委员会成员）

共和二年霜月十一日（1793 年 12 月 1 日）

公共教育总规划

第四节：教育的最后一个层面

第一条 公民在社团、剧院、公民活动、军事训练、国家和地方节日的集会属于公共教育的第二层面。

第二条 为了方便公民组织社团，庆祝国家和地方节日，举办公民活动、军事训练和爱国主义作品的演出，国民公会宣布如今废弃的教堂和神甫住宅归市镇所有。

阿纳卡西斯·克洛茨，瓦兹省的农夫和议员

共和二年雪月初（1793 年 12 月）

让三千万耕作者、酿酒人和伐木工观看戏剧表演在物质和道德上都说不通，国家应当只扶持让全国受益的事业。整个法国只有十余个市镇拥有勉强

合格的剧院也不合理。当你们的演员在舞台上朗诵时，法国其余地区的民众将在草地上歌唱。不，不，太阳为所有人照耀，那些偏爱沙龙娱乐胜过乡村休闲的人只在买票的时候能够获得快感，随这个特殊的行业去吧，戏剧和资产阶级是一回事。政府应当只关注不有害身心健康的事物。我们不该娱乐一个微小的共和国，只让一小部分科林斯和雅典的贵族获得快乐。对于我们这些无套裤汉，什么戏剧都比不上大自然。我们自然地就会在一棵百年橡树下跳法兰多拉舞。阅读、写作和计算，这些是教育的途径，而一把小提琴和一些欢乐的气氛就能成就一场又一场的表演……

国民公会会议

共和二年雨月四日（1794 年 1 月 23 日）

主席：瓦狄尔

法令：

国民公会决定内政部将向巴黎二十家剧院拨款总计十万里弗尔，文末附有列表。它们根据 8 月 2 日的法令，各上演了四场民治、民享的演出：

国家歌剧院（l'Opéra-National）⋯⋯8500里弗尔

国家剧院，原先的法兰西剧院（le Théâtre national，ci-devant Français）⋯⋯⋯⋯⋯⋯7000里弗尔

法律路共和国剧院（République，rue de la Loi）⋯⋯⋯⋯⋯⋯⋯⋯⋯⋯⋯7500里弗尔

费多路剧院（la rue Feydeau）⋯⋯⋯⋯7000里弗尔

法瓦尔路国家喜剧院（Comique-National，rue Favart）⋯⋯⋯⋯⋯⋯⋯⋯⋯⋯⋯⋯⋯7000里弗尔

法律路国家剧院（National）⋯⋯⋯⋯7000里弗尔

原先的卢瓦路剧院（Rue ci-devant Louvois）

⋯⋯⋯⋯⋯⋯⋯⋯⋯⋯⋯⋯⋯⋯⋯⋯5500里弗尔

杂剧剧院（Vaudeville）⋯⋯⋯⋯⋯⋯4500里弗尔

平等花园的蒙特西尔剧院（Montausier，jardin de l'Égalité）⋯⋯⋯⋯⋯⋯⋯⋯⋯⋯⋯4600里弗尔

综艺宫（Palais-Variétés）⋯⋯⋯⋯⋯5000里弗尔

莫里哀国家剧院（National de Molière）

⋯⋯⋯⋯⋯⋯⋯⋯⋯⋯⋯⋯⋯⋯⋯⋯4800里弗尔

休闲喜剧院（Délassements-Comiques）

⋯⋯⋯⋯⋯⋯⋯⋯⋯⋯⋯⋯⋯⋯⋯⋯4800里弗尔

喜剧杂艺院（Ambigu-Comique）⋯⋯4800里弗尔

快乐剧院（De la Gaité）··············3600 里弗尔

爱国剧院（Patriotique）············3600 里弗尔

艺术高中（Lycée des Arts）·········3200 里弗尔

音乐喜剧院（Comique et Lyrique）

·····································3200 里弗尔

娱乐综艺剧院（Variétés-Amusantes）

·····································3200 里弗尔

弗兰科尼剧院（Franconi）（马术表演）

·····································2400 里弗尔

圣日耳曼市集的共和剧院（Républicain
de la Foire Saint-Germain）·············2800 里弗尔

同一天的演出公告：

为了庆祝暴君的死亡，演出免费：

国家歌剧院：二幕歌剧《在马拉松的米太亚得》
（Miltiade à Marathon）、《自由的祭品》（l'Offrande à la
Liberté）和《蒂永维尔之围》（le Siège de Thionville）；

法律路共和国剧院：《埃庇米尼得斯的新觉醒》
（Le nouveau réveil d'Épiménide）；

费多路剧院：《夺取土伦》（la Prise de Toulon）

连演；

法律路国家剧院：《曼利乌斯·托昆塔斯》（*Manlius Torquatus*）连演；

无套裤汉剧院（Des Sans-Culottes），曾名为莫里哀剧院：《收复土伦》（*La Reprise de Toulon*）；

祖国友好音乐厅（Lyrique des Amis de la Patrie），曾名为卢瓦路剧院：《爱国的守卫兵》（*Le Corps de garde patriotique*）和《被收复的土伦，或山坡港的节日》（*Toulon reconquis，ou la fête du Port de la Montagne*）；

城市剧院（De la Cité）：《爱与理性》（*L'amour et la raison*）、《乔治的疯狂或英国议会的召开》（*La folie de Georges ou l'ouverture du Parlement d'Angleterre*）和《您与你》（*Le Vous et le Tu*）；

艺术高中：《共和主义者的学校》（*L'École du Républicain*）、《乡村的预言者》（*Le Devin du village*）和《国家资助的婚姻》（*le Mariage aux frais de la nation*）；

平等花园的山坡剧院（De la Montagne）：《圣蛋饼》（*La Sainte omelette*）等。

公共安全委员会会议纪要

共和二年风月二十日（1794 年 3 月 10 日）

出席：巴雷尔、卡诺、普里厄、库东、科洛、圣茹斯特和兰代

国民公会公共安全委员会根据马拉（Marat）分区、穆修斯·斯卡沃拉（Mutius Scaevola）分区、红帽（le Bonnet rouge）分区和统一（l'Unité）分区联合呈交的请愿书商议决定：

1. 原先的法兰西剧院作为一家国家机构将立即重新开放，它将每月定期单独上演民有、民治、民享的演出。

2. 建筑的外部将刻有如下文字：民众剧院（THÉÂTRE DU PEUPLE）。其内部将被所有象征自由的物件所装饰。市政府将规定巴黎各剧院的演艺公司轮流每十天举办三次演出。

3. 如果民众剧院没有明显地体现出为爱国人士服务的特征，那么任何公民都不得进入这座剧院，市政府将调整拨款办法。

4. 巴黎市政府将竭尽所能执行此项决议。

5. 民众剧院的剧目将由巴黎各剧院提议，经委

员会审核。

6. 在有演出活动的城市里，市政府将根据此项决议负责每十天组织若干场免费的公民演出。演出仅限于爱国主义作品，剧目将由市政府确定，受区县监督，向公共安全委员会上报。

 签名：巴雷尔、普里厄和科洛·德尔布瓦

 （国家档案.A. F. II. 67）

公共安全委员会会议纪要

共和二年花月五日（1794 年 4 月 24 日）

出席：巴雷尔、卡诺、库东、科洛、普里厄、比约、罗伯斯庇尔、圣茹斯特和兰代

公共安全委员会呼吁共和国的艺术家们共同协力将歌剧院在邦迪路（la rue de Bondy）至林荫大道之间的场地改造成室内舞台。这些舞台将于冬天用于庆祝共和国的胜利和国定节日，人们将在那里表演公民歌曲和战争歌曲。筹备工作将从共和二年花月十日即外省的艺术家们看到这份决议起持续一个月。

 （由巴雷尔执笔）

签名：巴雷尔、比约、卡诺、科洛和普里厄

罗伯斯庇尔在国民公会会议上关于宗教道德思想与共和主义思想的关系，以及关于国定节日的演讲

共和二年花月十八日（1794 年 5 月 7 日）

公民们，无论是民众还是个人都应当在繁荣景象中集中精力，在饱满的热情中聆听智慧的声音。我们的胜利在宇宙回响之时便是法兰西共和国的立法者需要重新审视自己和国家，为了共和国的稳定和福祉确立原则的时候。[1]

消灭君王并不足够，我们要让所有民族都对法兰西人民致以敬意。要是人们肆无忌惮地粉碎国家的中心，那么就算我们的战果闻名遐迩也毫无用途。我们要对自我陶醉和功成名就提高警惕，在挫折中继续坚强，在胜利中保持谦虚，用智慧和道德在我们心中树立和平与幸福。这就是我们工作的真正目的；这就是最英雄主义也是最艰难困苦的任务。我们希望通过以下法令达成这一目标：

1 我们只引用这篇精彩演说的开头和结尾，它很长，读者可以在 1886 年出版的《由维莫雷尔（Vermorel）收集评注的罗伯斯庇尔的作品》中找到这篇演说。

第一条　法兰西人民承认神灵的存在和灵魂的不朽。

第二条　法兰西人民承认至上崇拜践行人类的责任。

第三条　法兰西人民认为首要任务是仇恨失信和暴政，惩罚暴君和叛国贼，帮助不幸的人，尊重弱势群体，保护受压迫者，对他人尽可能地行善，不对任何人持有不公。

第四条　法兰西人民将设立节日，纪念上帝的旨意和自我的尊严。

第五条　节日将借用我们大革命的光荣事迹的名称，纪念人类最宝贵的美德和自然中最伟大的善举。

第六条　法兰西共和国将每年庆祝1789年7月14日、1792年8月10日、1793年1月21日和1793年5月31日这几个日子。

第七条　每到一旬中的第十天，法兰西共和国将庆祝以下节日：

至上崇拜和大自然节、人类节、法兰西人民节、人类恩人节、自由烈士节、自由平等节、共和国节、

世界自由节、爱国节、仇恨暴君和叛国贼节、真理节、正义节、廉耻节、光荣不朽节、友谊节、朴素节、勇气节、诚信节、英雄主义节、无私节、斯多葛主义节、友爱节、夫妻和睦节、父爱节、母爱节、孝顺节、童年节、青春节、壮年节、晚年节、不幸节、农业节、工业节、先祖节、后世节和幸福节。

第八条　公共安全委员会和公共教育委员会将呈现一份上述节日的规则。

第九条　国民公会呼吁所有愿意为人类事业服务的人才用赞歌、公民之歌及任何有用的方法协助建立节日。

第十条　公共安全委员会将选出最符合这些目标的作品，对其作者进行奖励。

……

第十五条　明年牧月二日将举行至上崇拜节。

公共安全委员会关于国定节日决定的公告

共和二年花月二十四日（1794 年 5 月 10 日）

（由罗伯斯庇尔执笔）

公共安全委员会决定国定节日的组织工作由公

共教育委员会负责，它将收集所有相关的说明，以便尽快向公共安全委员会展示这份重要的规划。

公共安全委员会关于大革命广场改造的公告

共和二年花月二十五日（1794 年 5 月 14 日）

出席：巴雷尔、卡诺、科洛、库东、比约、普里厄、罗伯斯庇尔和兰代

第二十五条　大革命广场（la place de la Révolution）将被改造成一个马戏场，四周有斜坡，这缓坡有利于人们从四面八方进入。它将被用于国定节日的庆祝活动。

（由巴雷尔执笔）

签名：巴雷尔、比约、普里厄、科洛和罗伯斯庇尔

公共安全委员会号召剧作家颂扬法国大革命事迹的公告

共和二年花月二十七日（1794 年 5 月 16 日）

出席：巴雷尔、卡诺、科洛、库东、普里厄、比约、罗伯斯庇尔和兰代

公共安全委员会号召剧作家颂扬法国大革命的光荣事迹，谱写爱国主义赞歌、诗词和共和主义戏

剧作品，记录自由战士的事迹，宣扬共和国民众的勇敢态度和献身精神，纪念法国军队取得的胜利。委员会同样呼吁文人向后人传颂可歌可泣的事迹以及法国人重生的辉煌历史，将一个伟大民族夺回被欧洲所有暴君打压的自由一事载入史册。委员会还呼吁文人编写经典著作，让用于公共教育的书籍流露共和主义的道德思想。在此期间，委员会将向国民公会提出作者的奖励方案，确定比赛的时间和形式。

（由巴雷尔执笔）

签名：巴雷尔、普里厄、卡诺、比约和库东

（国家档案，AFh.66.232 文件）

公共安全委员会关于戏剧创作及演出管理的决定
共和二年牧月十八日（1794 年 6 月 6 日）

公共安全委员会决定：

第一条　根据芽月十二日的法案，公共教育委员会专门负责戏剧艺术的改革和演出活动的道德管理，这属于公共教育的一部分。

第二条　公共教育委员会负责检验新旧作品的

内容和它们的影响力。巴黎市政府安保部门以及共和国所有相关部门需第一时间向委员会上报剧目信息。

第三条　为了维护良好秩序，剧院内外的安保工作由市政府负责。

第四条　剧院的物资管理、内部运营和财务问题由艺术家负责，但他们需要向公共教育委员会呈交规划和结果。艺术家不能成为理事会的成员。

（由巴雷尔执笔）

签名：科洛、巴雷尔和比约

公共教育委员会关于举办演出的要求说明

共和二年获月五日（1794 年 6 月 23 日）

共和国政府应是联系所有机关组织的中心。

直至今日，那些被作家投机利用的剧院仅仅维护了一小部分人群或者团体的利益，这体现了微弱的政治意义。

确实有几个剧院，尤其是那些被专制政府认作平庸无益的剧院有了所谓的平民阶层的观众，而民众对专制产生怀疑对专制政府而言没有好处。在我

看来，这些剧院似乎摆脱了麻木，找到了自由的第一步，在舞台上讲道理、谈理性。

总体上，这些实践虽然持久但并不算令人满意，戏剧的命运还是被可怕的黑暗所笼罩，我们知道这其中的原因。作家的偏见受到了一部分观众的拥护，他们获得了所谓的成功，缪斯陷入了暂时的沉睡。

我们即将直抵深处寻找罪恶，搜寻根源，预防不良的影响。目前我们只需为将要发生的道德革新作准备，为公共安全委员会的法令中的临时办法作支援，为演艺事业播撒第一粒政治生活的种子。在公共教育委员会与公共安全委员会磋商执行的宏伟计划中，演艺事业将投身政治生活。

剧院依然充满旧政权的糟粕和低劣的复制品，它与我们的利益以及道德观念完全脱节，艺术和品位没有得到任何体现。

我们需要清除这场混乱，它与大革命格格不入，或者说与这些非凡的努力不相匹配；我们需要将舞台解救出来，让理性重回舞台言说自由，向烈士墓献花，歌颂英雄主义和高尚美德，让法律与国家受

人敬爱。

国家安全委员会牧月十八日的法令明确由公共教育委员会负责此项工作。

戏剧艺术的成功依靠这项法令，它好比是共和国为缪斯建立庙宇的第一块基石。

为了加快进程，我们需要协作。艺术家参与执行，政府负责监管。公共教育委员会集结人才和思想，凝聚爱国情感和聪明才智。

共和国的艺术家、艺术总监以及演艺行业的企业家需要向公共教育委员会报告现行的剧目情况，提交相关的文字资料。

他们必须接受委员会对剧院内部运营安全和财务情况的审查。剧院的艺术家们应参与商议和监管，因为这关乎他们的利益，但从事艺术工作的人们以及这份他们全在努力完善的事业都不允许他们成为行政理事会的成员。

……

你们这些热爱艺术的爱国主义作家们，在书房里思索一切对人类有用的方法的人，拿出你们的计划，和我们一起估量表演的道德力量。我们需要结

合它的社会影响和政府的执政理念，建立一所公共学校，使得品位和美德同时受到尊重。

委员会向优秀人才征询意见，以便确定指引工作方向的政治目标。

公共教育委员会委员

签名：佩杨　专员

富尔卡德　助理专员

公共教育委员会关于至上崇拜节戏剧作品的报告和决议（于获月十三日被公共安全委员会批准）共和二年获月十一日（1794 年 6 月 29 日）

剧目中各作品的现状最能反映在剧院发动艺术革命的必要性。

如果仅从政治角度以及作品与政府的关系来考量这些作品，我们无法同意它们的总体目标和共同行为。它们追随当下的风尚，忽略普遍或永恒的思想，模仿大于创造，只求赢得一时的掌声。

因此，它们在政治上并无用途。

这是一群见风使舵的艺术家。他们了解当季的

服装和颜色的潮流，他们十分清楚何时该戴上红帽，何时又该把它摘下。

在我们勇敢的共和主义者挖掘战壕之前，他们就已经狡猾地赢得了一场围攻，夺取了一座城池。

固有思想依旧盛行，请勿理会那些逼迫人们接受的思想。这群艺术家觉得有用的观念只是出于他们的喜好。

这便导致了品位的败坏，艺术的堕落。当天才还在酝酿创作的时候，庸才隐藏在自由的旗帜下，以它的名义夺取了一时的胜利，轻而易举地获得了短暂的成功。

这些看法自然是针对那几部为了庆祝"至上崇拜节"而移交公共教育委员会审批的戏剧作品。

提出它们就是要对它们进行分析。这些作品在舞台上呈现了极其少见的、伟大高尚的牧月二十日的景象。

我们应该在作品深处传递公正，这个意图是明确的。

但这些微小的节日以及这些戏剧的集会就像是盲人摸象。要是我们在一束美妙的舞台光下展现亚

历山大大帝的战争或者是在一个精致的小房间里呈现赫拉克勒斯的英勇事迹，你们会怎么想？

当一个剧作家在舞台上向我展示法国时，自然的景观就被缩小了；只有露天的集会才足够庄严。当我看到一大群人从深不见底的后台走出来时，我发现这一大片空地根本无法展现壮观景象。这让我联想到了那位天才金融家，他让人裁剪他的书籍以便适应桃花心木搁板；或是野蛮的普洛克路斯忒斯，他为了匹配铁床的长度残害人们的身体。

究竟是怎样的场景，配上岩石、纸树和人造的天空，企图重现牧月二十日的辉煌，或是试图抹煞这份记忆？

鼓声阵阵，乐曲悠扬，铜器沙沙作响。友爱的民族欢聚一堂，向天欢呼。人们如痴如醉地舞蹈，舞姿刚柔并济，这宏大的场面体现了人们的公共意识。风帆潮湿，微风轻拂，云卷云舒。阳光时而探出身来，仿佛它也想见证节日最美妙的时刻。最后，胜利之歌传来，民众和代表们团结在一起，所有人向天举起双臂，面对骄阳为保护共和国的美德而郑重宣誓。

这便是永恒，无比壮丽的自然，至上崇拜节的全部。

只有这些画面能给我们留下深刻的印象，能让我们感动万分。在别处呈现它们就是在削弱它们；把这搬上舞台，就是滑稽模仿。

因此，那些想要举办这类活动的始作俑者玷污了节日的价值，破坏了它的效果，他们发出的联邦主义信号对法国民众的信仰，乃至人类的信仰都造成了威胁。因为假设有人在一个剧院的会场里举办民众节日，那么其中的化装舞会就只能成就某一个团体的节日，它们只为一部分人提供独处的快乐，让他们远离国家的运动。民众的节日是集体的，需要集体一同参与。

这一群新兴作家从未受过自由的启发，他们的这些奇特表演和刺耳歌曲究竟能向上帝奉献什么？

因此，为了改造共和国的戏剧舞台，我们应当给予作家一份国家级演出的规划，它应该与一个自由的民族相匹配。我们年轻的文人需要意识到通往永恒的道路是艰辛的。如果一个暴君都无法容忍粗糙的画笔歪曲他的面目，那么我们可以想象，只有

如阿佩莱斯（Apelle）这般勤奋的大画家才可能在创作中展现自由的模样。为了给法国民众带来不朽的作品，我们应当提防虚假的丰富和轻松的成功，这种投机取巧毁伤天才，他们将如同流星一般逃到九霄云外；这早熟的、只注重收益的产物败坏作品、伤害工人。

公共教育委员会在树立品位和真正美感的道路上遇到了重重阻碍，但它崇拜艺术，身负改造的重任，懂得发现美德、挖掘人才、鼓励他们付出并为他们的成功鼓掌。它需要对自身及文学、国家、剧作家、史学家、人才负责。

但愿年轻的剧作家敢于丈量他的事业的广度；但愿他拥有伟大理想，能够持续探索有关道德伦理和共和主义的主题；但愿他可以避免不劳而获，抵制平庸恶俗。

没有教义只有啰唆、没有意义只有动作、没有画面只有夸张模仿的作家对文学、道德和国家毫无用处。柏拉图将这样的人赶出了他的理想国。

根据这些思考，公共教育委员会认为无论作家拥有多么非凡的天资，与至上崇拜节相关的作品

带来的只会是一些狭隘的格局，不可能呈现宏大景象。

这些作品低于自然和真理。

它们损害国家节日的意义，造成不良影响，缺乏艺术性，死气沉沉，破坏团结，用小团体替代民众，侮辱他们的尊严；

这些作品阻碍艺术的进步，遏制天才，缺乏国民教育意识，损害品位。

委员会下令：

共和国任何一座剧院不得举办至上崇拜节活动；

市政府需收集现行活动的信息，并向委员会提交中止各区县这类诗歌演出活动的办法。

巴黎，统一而不可分割的法兰西共和国，共和二年获月十一日。

公共教育委员会委员

签名：佩杨　专员

富尔卡德　助理专员

公共安全委员会批准了公共教育委员会的提案。

<div style="text-align: right">

共和二年获月十三日

签名：巴雷尔、科洛、普里厄、比约-瓦雷纳、

罗伯斯庇尔、卡诺和圣茹斯特

摘录：佩杨　专员

</div>

公共教育委员会向公共安全委员会提交的
关于获月二十六日的节日和 7 月 14 日的纪念日的
报告和规划决议

共和二年获月十九日（1794 年 7 月 7 日）

7 月 14 日是民众的节日。

通过周年节庆活动纪念它是合适且有意义的。

时间没能允许我们构思或者执行一个可以让民众铭记革命胜利的演出盛况，但将这一天视为国家重要的日子至少显示了公共安全委员会的道德意图。

因此，公共教育委员会提议：

7 月 14 日的节日将成为民众的狂欢。

所有的剧院将向民众开放，公共教育委员会将为剧院安排最符合这天气氛的作品。

演出结束后，国家花园（le Jardin national）将于

夜晚亮灯，音乐学院将举办一场音乐会……

从晚上9点开始。

签名：佩杨　专员

富尔卡德　助理专员

阅读并批准，共和二年获月二十一日（7月9日）

巴雷尔、卡诺、圣茹斯特、库东和比约-瓦雷纳

资料 II：大卫节的规划

向国民公会提交的

关于 8 月 10 日共和国节日集会的报告和决定

1793 年 7 月 11 日

公民们，要是我的这份报告过于领异标新，你们别惊讶。你们知道，自由的精灵不喜欢约束。成功就是一切，达到成功的方式并不重要。宽宏大量的人民，法兰西人民，我将把你献演给上帝……传递人性、自由和平等之爱，让我挥舞画笔吧。

为了庆祝国家统一而不可分割的特性，法兰西人民在天亮之前便起身出行，欢聚一堂。第一缕阳光将照亮他们团聚的动人场景……

第一站和游行队伍的顺序：在巴士底狱（la Bastille）遗址那座手按双乳、代表大自然的"重生泉"雕像（la fontaine de la Régénération）前，国民公会主席将主持一场祭奠仪式。"在锣鼓喧天、号角长鸣声中"，所有基层议会的特派代表逐一接杯饮水，

他们"互致友爱的拥抱",开始游行。领头的是各民众团体,他们高擎一面"绘有一只透过厚厚云层的监视眼"的大旗。紧随其后的是国民公会成员,他们每人手持一把麦穗和果实,其中八人用担架抬着一座刻有人权宣言和宪法铭文的半拱桥。在国民公会成员周围,86省基层议会的特派代表由一条三色的细绳连接在一起,组成一个圆圈。每个人一手拿着标枪,枪旗上刻有所属省份的名字,另一只手擎着一条橄榄枝。随后登场的是"享有主权的全体人民",他们被错乱地排列,手工业者站在伐木工和泥瓦匠的身旁,"非洲黑人走在欧洲白人身边,他们只因肤色不同而有所差异。可爱的盲校学生在一个旋转舞台上表演了动人的《光荣的不幸》(le Malhear honoré)。你们也在那里,孤儿院娇嫩的儿童,在白色的吊笼里。你们开始享受被正当收复的公民权利……"最后迎来胜利的马车,套有一把犁,"车上坐着一位老夫和他的老伴,他们的孩子拉着马车向前行驶"。军人团体紧随其后,他们驾驶一辆由八匹白马牵引的马车,车上载有烈士的骨灰瓮,他们为国家作出了牺牲,陪伴左右的是其父母,他们手持

花圈，"不分年龄和性别"地站在四周。游行以军队收尾，军队被双轮马车围绕，马车上的毯子布满百合花朵，车上是无耻的皇亲国戚的遗体，车身刻有："民众，这是一直以来酿成人类社会悲剧的罪人。"

第二站：鱼市街（Boulevard Poissonnière）。凯旋门下，1789 年 10 月 5 日和 6 日爆发的十月事件中的女英雄们手持树枝，坐在大炮上，国民公会主席向她们献上月桂枝。

第三站：大革命广场。人们举行自由女神像的揭幕仪式。雕像被不计其数的橡树簇拥，民众在橡树枝头缠绕三色丝带，悬挂象征自由的红帽、赞美诗、铭文和图画。雕像脚下置有一个巨大的火堆，四周是台阶。人们将在那里焚烧代表王权的伪君子。86 位代表手持火炬，点燃火堆。顿时，"数千只颈系小旗的飞鸟自由翱翔，向天空带去自由泽及人间的证明。"

第四站：荣军院广场（Place des Invalides）。山上矗立着一位巨人：这是"法兰西人民，他坚实的臂膀怀抱着各省呈交的束棒。野心勃勃的联邦主义从泥泞的沼泽中露出身来，一只手拨开芦苇，另一只手折断

植物的枝丫。法兰西人民注意到了它，用狼牙棒捶打它，它逃回浑浊的污水中，再也不敢出来声张。"

第五站，即最后一站：战神广场。人们经过一排柱廊，"两边矗立着两座分别象征平等和自由的石柱胸像，之间由一条三色彩带联结，这条长长的水平线代表国家的准绳，它对所有人一视同仁。"游行队伍登上国家祭坛，每个人献上祭品——他们的劳动果实。紧接着，基层议会的选票被人摆放在祭坛上，民众发誓誓死捍卫宪法，礼炮齐鸣。86位代表将束棒交给国民公会主席，主席用一条三色带将束棒捆扎起来，通过宪法拱门交给民众，并说道："民众，我以宪法为证，保卫所有美德。"仪式以人们相互不断致以友爱的拥抱而收场。带有月桂枝装饰的英雄骨灰瓮被放在了一个指定的地方，一座华美的金字塔在此升起。之后，一场简朴和睦的宴会在草坪上进行。"终于，一座宏伟的剧院落成了，我们通过哑剧呈现了大革命的伟大事迹。"[1]

1　大卫补充道，高尚的公民为外省的特派代表提供住宿，政府给予一定补贴。在此期间，他们的房屋将饰有由橡树树枝制成的花环。
国民公会为大卫节批准了120万里弗尔的预算。人们为了在爱国主义演出中模拟里尔城轰炸的场景在塞纳河边建造了一座城墙。

土伦收复节报告

共和二年雪月五日（1793 年 12 月 25 日）

大卫的规划还包括一支气宇轩昂的游行队伍：从头至尾分别是骑兵、小号、工兵、48 架大炮、锣鼓、民众团体和革命组织、锣鼓、巴士底狱征服者以及分别来自 14 支部队的 14 辆装载伤员的马车。身穿白衣、系有三色腰带的少女手执月桂枝，围绕在四周。数首胜利赞歌传来，国民公会紧随其后。鼓声阵阵，乐曲悠扬。一辆胜利的战车缓缓驶过，车身布满敌人的战旗。最后，骑兵登场，锣鼓喧天，战歌高亢。

关于至上崇拜节的报告

共和二年牧月十九日（1794 年 6 月 7 日）

确切地说，这份报告由丹纳一大段夸张的演讲开场，其技巧大于诚意，却成为革命时期节庆演讲的样本，以下是最可笑的几个片断：

黎明刚刚破晓，战歌已从四面八方传来，为沉寂的睡梦带来振奋人心的觉醒。阳光普照，万物复苏。朋友、兄弟、孩童、老人和母亲相互致以热情

的拥抱，争先庆祝至上崇拜节的到来。纯朴的妇人为宝贝女儿的飘逸长发扎花结，吃奶的孩子按压他母亲丰满的胸部；健壮的儿子手持武器，一心希望从他父亲的手里接过肩带；老人露出甜蜜的微笑，眼眶里充满喜悦的泪水，当他把宝剑交给自由捍卫者时，他觉得自己的灵魂重获青春，干劲十足。突然，铜声鸣响，住所顿时人去楼空，它们受共和国的法律与道德保护。民众涌上了马路，各团体被春天的花朵簇拥，形成了一个鲜活的花园，花香带领着人们进入这个动人场景。锣鼓喧天，百废俱兴。持枪的青少年各自站在他们的排旗旁边，组成了一个方阵。母亲手持玫瑰花束，送别儿子和丈夫；她们的女儿陪伴左右，手里捧着装满花朵的篮子。父亲身背宝剑，护送儿子，他们都手执橡树枝，为出发做好了准备。

（这滑稽的开场白仅仅是为了展示大卫的修辞、风格和品德。之后，他用同样的口吻介绍了规划：）

首先，我们将为国民公会的成员在国家花园建立一座圆形剧场，在它的底部树立一座纪念碑，"可怕的魔鬼形象代表无神论。它由野心、自私、不和

以及虚假的单纯所形成。纪念碑上绘有衣衫褴褛的人们，这让人联想到受王权控制的奴隶形象。"他们的额头上写道："唯一的希望在国境之外。"国民公会主席象征性地用火把烧毁了纪念碑，智慧之光随着一首简单欢快的乐曲从灰烬中徐徐升起。

接着，人们开始游行。鼓号队在最前面，分成两列，男人一边，女人另一边。青少年组成一个方阵。国民公会的代表每人手持一束鲜花，配有麦穗和果实。"周围的儿童手拿紫罗兰；青少年手持香桃木；壮年男子举着橡木；而老人捧着葡萄藤和油橄榄。"四头身披花饰的公牛在正中牵引一辆彩车，车上载着战利品———一些手艺工具和农作物。

人们终于来到了集合地点，那里有一座山，山峰上有一棵自由之树。"代表们涌向它，希望受到它的庇护。"男人们聚集在一边，女人们在另一边。音乐响起。第一段的内容是打击共和国的敌人，由男人领唱，所有人跟着合唱。女人演唱第二段，所有人合唱第三段。"在山上，众人感化，万物动容……在这里，母亲们紧紧搂抱吃奶的孩子；在那儿，她们将最年幼的儿子献给大自然。年轻的姑娘将她们

带来的鲜花抛向空中，这是她们花季中唯一的财产。"儿子们宣布战斗誓言；老人们给予慈爱的祝福。炮弹发射，战歌响起……

然而，这段让人难以忍受的长篇大论之后是一篇极为具体实用的"节庆仪式和次序细则"（*Détail des cérémonies et de l'ordre à observer dans la fête*）。我记录了行进的次序：

骑兵、小号、工兵、消防、炮手、100 面鼓以及国家学院的学生。24 排分为两列，每排前面有 6 个人，男人在右边，女人和小孩在左边，青少年阵营在中间，有一个乐队。随后，各排选出一些老人、妇女、儿童、少女和配有军刀的青少年，他们组成一个团队，登上了战神广场的山峰。紧随其后的是一支乐队和国民公会成员们。正中有一辆由八头公牛牵引的彩车，车上载有盲童，德尚和布鲁尼（Bruny）的神灵赞歌悠扬地传来。最后登场的是骑兵阵营。行进的路线是：国家花园、平旋桥（le pont-tournant）、绕自由女神像一周、大革命桥（le pont de la Révolution）、荣军院广场、军事学校大道（l'avenue de l'École militaire）和集合广场（le champ de

la Réunion）。等所有人都登上了山，乐队便开始演奏神灵赞歌。他们随后带来一曲大型交响乐，最后是《马赛曲》，分为三段。第一段由老人和青少年歌唱，妇人和少女吟唱第二段，山上所有人合唱第三段。"山上圆柱顶端的小号将为分散在集合广场的人们发出信号，告知他们歌曲每一段的开头和副歌合唱部分的位置。山上的老人、青少年、妇人和少女将在乐团的带领下歌唱每一段歌曲。"[1]

关于巴拉和维奥拉节日的报告

共和二年获月二十三日（1794 年 7 月 11 日）

这篇报告的开头同样是一段让人难以忍受的夸张论调，它比牧月十九日的报告还要可笑。在一系列对暴君的痛斥、对烈士亡灵的描绘和对团体的描述之后，大卫提出了"节日的规划"：

节日应于下午三点举行。国民公会主席在国家花园发表演讲，并将巴拉和维奥拉的骨灰瓮交付给

[1] 虽然这篇文章的措辞夸张可笑，但这并不能抹杀其中提到的民众全新又强烈的情感是这些戏剧行为至关重要的元素，还有大卫运用民众的实际能力。事实上，这些规划被成功地实现了。美妙的是"民众是其中的主角"，如大卫所言。民众具有表演的本能，他们演绎得很好。

年龄在 11 至 13 岁的儿童团体以及失去孩子的母亲们，他们为了自由作出牺牲。下午五点，母亲与儿童团体分为两列开始行进。表演艺术家位于正中，他们分为 6 组：演奏家、男歌手、男舞者、女歌手、女舞者和诗歌朗诵者。随后登场的是民众代表，负伤的战士站在他们的周围。国民公会主席右手拉着他们中的一员，左手牵着巴拉的母亲，之后出场的是民众团体。"乐手演奏丧乐，歌手用哀伤的歌曲表达我们的惋惜之情。而舞者的哑剧气氛黑暗、动作整齐。人们停下脚步，一片寂静。突然，民众高喊三声：'他们为了祖国而牺牲。'"人们抵达先贤祠，国民公会成员站在庙宇的台阶上；小孩、男乐手、男歌者、男舞者和诗人围绕着维奥拉的遗骸；母亲、女乐手和女舞者站在巴拉的一边，骨灰瓮被摆放在广场中央的一个祭坛上。"年轻的女舞者在四周跳起了死神舞，勾起了最深沉的悲伤，她们在骨灰瓮上播撒柏树树叶。"反对狂热崇拜的歌声响起，随后又是一阵寂静。主席亲吻骨灰瓮，并宣告巴拉和维奥拉的永生。先贤祠的大门敞开。"一切都在改变，这便是喜悦。民众连喊三声：'他们永垂不朽！'"炮声

响起，表演开始。舞者带来整齐而欢快的舞蹈，诗人吟诗，军队演习。国民公会主席向民众发表演讲。母亲们在先贤祠举着巴拉的骨灰瓮，儿童则抱着维奥拉的骨灰盒。随后仪仗队重新出发，走向国家花园，主席在那里向母亲和年轻的战士发表了一篇新的演讲。[1]

1　大卫的报告流通到小学、军队和民众组织，我们知道人们最终没能举办节日，热月九日终止了所有这些规划。

资料 III：托斯卡纳的"五月表演"

托斯卡纳乡村的"五月表演"是世上罕见的流传至今的民间传统戏剧之一，源自古代的五月节日（les fêtes de Mai）。"五月表演"可能始于十四或十五世纪，据亚历山大·丹科纳（Alessandro d'Ancona）先生所言，现存的最古老的手稿可追溯到1770年。编剧和演员都是附近比萨、卢卡、皮斯托亚和锡耶纳等地的农民。

"五月"的剧本由八音节四行诗组成，第一行诗与第四行诗押韵，第二行诗与第三行诗押韵。诗歌由一种持续、缓慢、无起伏的，类似于坎蒂列那（Cantilène）的方式歌唱，加以一些颤音和情绪强烈的章节。这是一些过去常常在每年的五月节日上演唱的传统歌曲。

"五月"的主题带有英雄主义和宗教色彩。我们只知道其中的一部剧，它来源于现代史——《路易十六》（Louis XVI）。这很有趣，它反映了法国大革

命如何对这些意大利农民造成了思想上的影响。此剧展示了几位抱负不凡的朝臣和士兵——马拉、丹东和米拉波对封建制度的反抗。而"八月十日事件"被简化成了米拉波和一名国王的军官之间的决斗。马拉代表国民公会，宣布要除去国王头上的王冠，

la corona di sul capo

e sia alfin decapilato:

cosi vuole il Parlamento.

（如议会所愿，他最终被送上了断头台。）

丹东依照米拉波的命令提起诉讼。一名士兵砍下了路易十六的头颅。随后，马拉命令人们载歌载舞，欢庆这一时刻：

Or con brio，con mille canti，

si cominci festa grande.

（我们欢欣鼓舞，引吭高歌，

迎接一个盛大的节日。）

但是，为了在作品里体现人类的良知，士兵最终深感懊悔，请求上帝的宽恕：

Chieggo a voi scusa e perdono

di tal fatto cosi orrendo;

Solo Iddio giusto e tremendo

lasciam giudice del trono.

（就这一如此糟糕的行为，

我请求您的原谅与宽恕，

让伟大公正的上帝，

成为唯一王位的审判员。）

请阅读亚历山大·丹科纳1877年出版的佳作《意大利戏剧的起源》（ *Origini del teatro in Italia* ）。丹科纳先生不仅研究了"五月表演"的手稿，还认识其中的编剧，特别是《特洛伊大火》（ *l'Incendie de Troie* ）的作者，他实际上是阿夏诺（Asciano）当地小村庄的一名建筑工人。此人并不了解相关典故，但受骑士诗歌的影响很深。我们从中便能得知我们的武功歌和中世纪的法兰西诗歌对意大利民众的想象以及他们的民间故事造成了怎样的影响。

资料 IV: 布桑民众剧院

　　首位在法国实践民众戏剧的人是莫里斯·波特谢。1896 年 9 月 1 日，他在靠近莫泽尔（la Moselle）水源和布桑山口的布桑创立了民众剧院。布桑村庄拥有 1800 位居民，如今是阿尔萨斯和法国的边界。剧院位于略高于村庄的山坡上，舞台的正面刻有格言：用艺术服务民众。舞台长 15 米，宽 10 米，高 10 米，由木质和铁质材料建造而成，三角楣贴有杉树皮，舞台背景墙有时会被挪走，剧院背后的山丘便自然地成为演出的背景。舞台周围的草坪可以容纳几千名观众。演员是编剧的父母、朋友、工厂的工人和雇员以及布桑的小资阶级。剧院每年都会在八月下旬或者九月初举办演出。其中一场免费，另一场收费：这是一场类似于大彩排的展示活动，演员首次表演新作，随后的场次免费。以下为布桑民众剧院自成立以来所表演的作品清单，这些种类丰富的作品几乎全部出自莫里斯·波特谢

之手：

1895 年《锚铢必较的商人》（*Le Diable marchand de goutte*），三幕大众剧，导演莫里斯·波特谢。

1896 年《死亡之城》（*Morteville*），三幕剧，导演莫里斯·波特谢。

1897 年《圣诞的索特雷》，三幕乡村喜剧，融合歌谣和民间环舞曲，导演理查德·奥弗莱（Richard Auvray）和莫里斯·波特谢，音乐查尔斯·拉皮克（Charles Lapicque）和吕西安·米歇洛（Lucien Michelot）。

1898 年《自由》，三幕剧；《周一圣灵降临节》（*Le Lundi de la Pentecôte*）独幕喜剧，导演波特谢。

1899 年《每个人都在寻找他的宝藏》，三幕剧，导演波特谢，音乐吕西安·米歇洛。

1900 年《遗产》（*L'héritage*），乡村悲剧，导演波特谢。

1901 年《这是风》（*C'est le vent*），三幕乡村喜剧，导演波特谢。

1902 年《麦克白悲剧》（*La tragédie de Macbeth*），剧本莎士比亚，导演波特谢。

1903 年《小埃居》（*A l'Ecu d'Argent*）[1]，三幕喜剧，导演波特谢。

1901 年，安德烈·安托万（André Antoine）将《胡萝卜须》搬上了布桑民众剧院的舞台。请参阅莫里斯·波特谢 1899 年出版的一本非常有趣的著作——《民众剧院（民众戏剧的重生与命运）》（*Le Théâtre du Peuple*（*Renaissance et destinée du théâtre populaire*））以及 1903 年 7 月 1 日发表在《双世志》上的文章，从中可以了解到布桑民众剧院的工作，它对法国民众戏剧事业的成功起到决定性作用。

1　法国古货币的一种。——译者注

资料 V：为了在巴黎建立一座民众剧院
而开展的《戏剧艺术杂志》工作的相关文章

1899 年 3 月至 4 月间为了举办国际民众戏剧大会而
制定的规划通报

艺术正遭受利己主义和无政府主义的残害。一小部分人获得了艺术的特权，把民众排除在外。国家最庞大、最具活力的人群在艺术中没有表达。现存的艺术只为活腻了的人服务。人们的思想陷入贫瘠，这对艺术十分危险。因为要是艺术成为一个阶级特有的玩物，那么这事迟早会让无法享受它的人深恶痛绝，将其摧毁。

为了拯救艺术，我们需要铲除抑制它发展的荒谬的特权，为它打开一扇扇全新的生活的大门。我们应当让所有人都能享有艺术。把话语权交给民众，建立所有人的剧院，在那里，所有人努力为所有人营造欢乐。我们不是要创建某一个阶级的讲坛，比如无产阶级或者知识分子精英；我们不希望成为任

何一个社会团体的工具，无论哪个宗教、政治、道德或者社会团体；我们无须消灭过去或者未来。所有的存在都有权表达，并且我们欢迎任何思想，只要它展现的是生活，而不是死亡，只要它鼓励人类行动起来。我们不是要排斥任何思想潮流，反而是要将不同的思想融会贯通。如今的艺术是混乱的。一切都是混杂的、碎片化的，相互没有关联。生活在一边，智慧在另一边；诗歌在一边，道理在另一边。没有什么能真正存活，只有一些白白憧憬光明的无形怪物。让我们一起集聚力量，努力重振艺术和精神上的团结，呼吁所有人走进民众剧院。让每个人都不放弃自我，展露个性，一方面展示他的行为能力、能量和意志；另一方面展示他的才智、品位以及洞察力，并且让所有人的灵魂交织，产生友爱之情。

我们试图本着对民众艺术的强烈信念团结欧洲各地的力量，建立一座属于民众的剧院。我们想要在 1900 年世博会之际邀请欧洲的朋友来巴黎参加大会，进行学习与实践，给他们提供一个讨论和协作的平台，并且即日起直到大会开幕之前进行一项关

于民众剧院的调查。

此项调查包含三个方面：

一、我们欢迎所有中肯的意见，欢迎与民众戏剧相关的任何文稿。如果条件允许，这些文稿将被仔细地研究、分析并出版。

二、我们请求所有民众剧院的创始人分享他们的奋斗历程、工作感想以及在实践过程中发现的缺陷。

三、我们冒昧地指出若干个民众剧院在组织方面存在的问题，期待我们的朋友能够通过书面的形式作出尽可能详尽的回答，或者在与会期间口头交流，分享观点。

我们并不期望这样的思想交流能够造就新的艺术，但我们努力为它开辟一条道路，为它创造必不可少的物质和道德条件。我们还希望通过大会在对民众艺术持有信仰的人之间建立一种可持续的融洽关系。我们期待这层关系可以让整个欧洲都参与到民众剧院的组织工作中，根据大会所得出的理论结果实验性地建立若干个剧院。

我们召集所有像我们一样让艺术成为人类理想、

让生活成为团结根本的人，召集所有那些不将梦想与行动、真实与美好、民众和精英分开的人。

别以为这是一个文艺上的尝试，它实际上关乎艺术和民众的生死，因为要是艺术不向民众开放，那它势必消逝；要是民众找不到通往艺术的道路，那么人类便放弃了自己的命运。

（这份宣言的调查基本原封不动地刊登于《戏剧艺术杂志》，1899年11月又被其他重要的杂志转载。）[1]

1899年11月5日，《戏剧艺术杂志》发表了一封由吕西安·贝纳尔撰写的致公共教育部的书信。信中吁请教育部支持杂志所付出的努力，在巴黎建立一座民众剧院，并事先研究国外其他民众剧院的组织情况。信里还发布了比赛公告，最佳民众剧院方案的作者将获得500法郎奖金；比赛将设有一个评审委员会，由亨利·鲍尔、吕西安·贝纳尔、莫里斯·布绍尔、乔治·布尔东、吕西安·德卡夫、

1 《戏剧艺术杂志》主编吕西安·贝纳尔、莫里斯·波特谢、加布里埃尔·特拉里厄和罗曼·罗兰参加了1899年3月至4月间的会议。

罗贝尔·德·弗莱尔、阿纳托尔·法朗士、古斯塔夫·热弗鲁瓦、让·朱利安、路易·吕梅、奥克塔夫·米尔博、莫里斯·波特谢、罗曼·罗兰、卡米耶·德·圣克罗伊、爱德华·舒尔、加布里埃尔·特拉里厄、让·维诺和爱弥尔·左拉组成。

委员会于1899年11月16日、11月22日、11月29日、12月5日、12月6日、12月8日、12月12日、12月16日和12月20日、1900年1月19日和2月2日在德鲁日蒙路（rue de Rougemont）5号的《戏剧艺术杂志》社召开了会议。

除了莫里斯·布绍尔、阿纳托尔·法朗士和爱弥尔·左拉，以上所提到的作家都或多或少参与其中。委员会发布了以下调查：

巴黎民众剧院计划

一、物质和经济条件

1. 剧院将是流动的还是固定的？如果是固定的，它可以利用现存的建筑吗？如果可以，哪座建筑最合适？原因和改造方案；如果不可以，它需要怎样新的建筑形式？尽可能详尽地制定新建筑的规划和预算。

2. 它将是免费的还是收费的？白天开放还是夜间开放？每天开放，还是每周开放一次，或者间隔更久，等到有重大节庆活动才开放？演出的模式将会是怎样的？剧院有一群固定的演员，还是像某些国外的剧院一样（意大利），接连接收不同的演出团体，或者像布桑、瑞士和巴伐利亚乡村的民众剧院一样，让民众参与演出？

3. 行政管理的模式是怎样的？是集体的还是单一的？剧院将配备一位总监还是一个委员会？（总监或委员会或者总监和委员会的职能分别是什么？）

4. 巴黎民众剧院最合适的资金来源是什么？在全国募集资金还是寻求政府扶持？

二、艺术条件

1. 巴黎民众剧院的剧目应该是怎样的？过去有没有留下一套合适的剧目？哪些剧目？怎么建立一套新的剧目？要是我们对现存的不同的挑选作品的方式进行研究，我们就会发现甄选作品的权力历来落在剧院总监、演员评审和剧作家评审身上。有没有可能让民众参与剧目的选择？例如通过公开评选的方式？

2. 巴黎民众剧院的剧目将单纯来源于巴黎或者法国，还是外国的译作也有权加入？剧目应该参与政治运动吗，或者向任何思想都开放？

3. 民众剧院将仅仅属于戏剧，还是将为音乐留有一席之地，例如举办歌剧或音乐会？它可以向任何形式的艺术开放吗？因此，它可以不仅是一个剧院，还是民众的艺术之家吗？联合卢浮宫、音乐学院和法兰西剧院？

11月25日，由吕西安·贝纳尔、乔治·布尔东、罗贝尔·德·弗莱尔、奥克塔夫·米尔博、罗曼·罗兰、加布里埃尔·特拉里厄和让·维诺组成的委员会代表团拜访了公共教育部部长雷格，他承诺将给予有效的支持。

但随后不久，委员会内部出现了分歧，一部分人支持国家干预，另一部分人主张独立工作。12月6日，部长的特派代表，阿德里安·贝尔南先生与委员会取得联系，提议让巴黎歌剧院和法兰西喜剧院积极参与民众剧院的项目。这引起了委员会部分最

激进成员的反对，他们怀疑政府想要控制民众剧院。我们不能否认他们更为坚决，或者更有远见卓识。

然而，贝尔南先生离开了，他前去研究德国的各家民众剧院，而委员会继续尝试开展组织工作。委员会采纳了建立管理委员会的提议，它由至多9名成员组成。每过两个月，其中三分之一的人员将被替换，新成员由委员会的初创成员选举产生。管理委员会负责挑选作品并任命总监，任期两至三年，可以连任。如果我们有条件新建一座剧院，那么它应该配备平等的座位，费用统一是1法郎，并且剧院在某些节庆场合免费对外开放。要是我们不能建造一座新的剧院，而是必须在某一家老剧院的基础上进行改造的话，我们应该设定三档不同的价位：0.5法郎、1法郎和1.5法郎，最多2法郎。在现存的各种各样的剧院或者场地中，看上去最适合民众剧院的有混合喜剧院、巴塔克兰剧院、冬日马戏场（le Cirque d'hiver）、圣殿市场（le Marché du Temple）[1]、靠近水塔广场（la place du Château d'Eau）的航运公

1 已被没收。

司巷（la cour des Messageries）以及靠近策肋定河畔（le quai des Célestins）的圣母市场（le Marché de l'Ave-Maria）。同时，委员会比较了比赛收到的近二十份手稿，保留了三份，颁发了三个奖项：一等奖获得者是欧仁·莫雷尔，《戏剧艺术杂志》于 1900 年 12 月发表了他的《民众剧院规划》。另外两个奖项分别授予了奥内西姆·戈（Onéisme Got）先生和《为了反抗而教育》的作者[1]。

然而，委员会的努力成果遭到了政府冷漠的对待。这场运动唯一的直接结果就是在四家国家剧院的支持下，雷格部长于 1900 年 1 月 28 日在穆浮塔街（rue Mouffetard）创立了民众大学。开幕仪式并不大众化，上流社会气氛浓重，只有一小部分民众出席，而这就是贝尔南先生的民众晚会的雏形。另外，我们可以品读一下国家关于民众剧院的滑稽言论："'为了王储'（*Ad usum Delphini*），为了国家，《戏剧艺术杂志》的工作应该慢慢来。"

1　阿拉（Alla）先生。

通过前文介绍，我们便能了解美丽城和克利希民众剧院的初步实践。美丽城的民众剧院自成立至今已历经四月，十分活跃。它的地理位置尤为合适，位于最密集、思维最活跃的巴黎工人区的中心，自成立起便拥有了忠实的观众。工人元素占据重要地位。我曾多次有幸在萨尔杜的演出和让·朱利安的首演上观察过这群观众。他们认真严肃地观看作品，常常高声表达各自观点，赞同某个人物的意见，或者毫不掩饰对某个角色的反感，随时准备鼓掌或喝倒彩，这让我非常震惊。有人告诉我在《丹东》的演出中，他们严厉地斥责了大革命中的瓦狄尔家族和富基耶·坦维尔（Fouquier-Tinville）家族。我看到在《无拘无束的夫人》的演出中，观众突然向拿破仑发出嘘声，因为他责怪了无辜的女主人公。观众时时刻刻表达观点，并不会漠不关心。这批美丽城的普通观众才思敏捷，总之，他们可以算是法国民众当中的贵族。要是我们在某一场演出或是某一个周日的早晨留意一下这群观众，就会注意到这群瘦弱的少男少女脸色苍白，甚至常常是惨白，他们几乎都因一周辛苦的工作而劳累万分。我们可以在

他们身上观察到各种不同的交谈、阅读或者其他经验留下的印迹。这古怪的笑容和机灵又略显慌张的眼神组成了多么夸张、复杂、讽刺、忧虑的表情！在这些朴实灵动的面容底下，我们似乎能看到欲望、担忧和嘲讽涌动。这真的是一批十分聪慧，几乎太过聪慧的民众，同时也是一群受到大城市生活摧残的人。再过几年，他们很快就能在优秀戏剧的影响下成为一批理想的观众，思维敏捷、情感丰富。

美丽城剧院不仅拥有一群优秀的观众，它的艺术团也引人注目。缺点自然存在，经验尚且不足，但它拥有许多热情高涨的年轻人才以及稳重老练的成熟演员，特别是剧院体现出了非凡的统一性和均衡性。这一切显然比一家大剧院，比如奥德翁剧院更出色。当我们想到剧院每周都会呈现一部新作品，我们便会对这支勇气十足的年轻团队及其总监，团队的灵魂——贝尔尼先生肃然起敬。

亨利·博利厄先生的民众剧院原为克利希大道50号的蒙塞剧院，它刚于11月14日星期六开幕，呈现了左拉的《黛莱丝·拉甘》和库特林的《李多

瓦》（*Lidoire*）。剧院拥有很高的艺术价值，总监和演员的个人才华足以使得剧院缤纷有趣。然而，它的地理位置不如美丽城的剧院那么有利，需要努力夯实民众基础。我越来越觉得那些试图建立民众剧院的人的首要任务之一是要仔细研究周边社区的情况以及剧院的固定观众。在巴黎这样一个活力四射又错综复杂的城市里，社区之间，有时候甚至马路之间存在的差别和法国两省之间的差异一样大。这并不意味着我不相信我们能改造一批观众，恰恰相反，对我来说，这是所有艺术的目标，这样，艺术才拥有一定的价值，而不是像今天大部分的戏剧批评家一样低声下气地讨好观众，但这自然需要很多时间和精力，我们召集所有的朋友一同支持博利厄先生不凡的事业。

博利厄先生公布了一份内容极为丰富的节目单：

《黛莱丝·拉甘》，四幕剧，爱弥尔·左拉；

《美好的希望》（*La Bonne Espérance*），四幕剧，海耶曼斯（Heyermans）和雅克·勒梅尔（Jacques Lemaire）；

《织工》，五幕剧，戈哈特·豪普特曼；

《红裙》，四幕剧，布里厄；

《荣誉》，四幕剧，苏德曼；

《杜邦先生的三个女儿》(Les Trois Filles de M. Dupont)，三幕剧，布里厄；

《那些恶毒的牧羊人》，五幕剧，奥克塔夫·米尔博；

《狼群》，三幕剧，罗曼·罗兰；

《修道院》(Le Cloître)，三幕剧，维尔哈伦；

《金钱》(L'Argent)，三幕剧，爱弥尔·法布尔；

《小酒店》(L'Assommoir)，五幕剧，爱弥尔·左拉；

《黑暗的势力》，六幕剧，托尔斯泰，翻译奥斯卡·梅泰尼耶 (Oscar Méténier)；

《小公子》(Le Petit Lord)，三幕剧，雅克·勒梅尔；

《阿莱城姑娘》，五幕剧，阿尔丰斯·都德，音乐比才 (Bizet)；

《转弯》(Le Détour)，三幕剧，亨利·伯恩斯坦 (Henri Bernstein)；

《调查》(L'Enquête)，两幕剧，乔治·昂里奥

（Georges Henriot）；

《公共生活》，四幕剧，爱弥尔·法布尔；

《梅多尔》（*Médor*），三幕剧，马林（Malin）；

《七月十四日》，三幕剧，罗曼·罗兰；

《凡尔奈先生》（*Monsieur Vernet*），两幕剧，儒勒·列那尔；

《布勃罗舍》（*Boubouroche*），两幕剧，库特林；

《克兰比尔》（*Crainquebille*），三幕剧，阿纳托尔·法朗士；

《笼子》，独幕剧，吕西安·德卡夫；

《贝桑松的批发商》（*Le Négociant de Besançon*），独幕剧，特里斯坦·贝尔纳；

《李多瓦》，独幕剧，库特林；

《胡萝卜须》，独幕剧，儒勒·列那尔；

《警察无情》（*Le Gendarme est sans pitié*），独幕剧，库特林和诺雷斯（Norès）；

《要求》（*La Demande*），独幕剧，儒勒·列那尔和多夸（Docquois）；

《雅克·达穆尔》（*Jacques Damour*），独幕剧，爱弥尔·左拉；

《钱包》，独幕剧，奥克塔夫·米尔博；

《阉鸡》(*Les Chapons*)，独幕剧，吕西安·德卡夫和乔治·达里安（Georges Darien）；

《一切为了荣誉》(*Tout pour l'Honneur*)，独幕剧，爱弥尔·左拉和亨利·塞亚尔（Henry Céard）；

《逃跑》(*L' Évasion*)，独幕剧，维里耶·德·利尔-亚当（Villiers de l'Isle-Adam）；

《反抗》(*La Révolte*)，独幕剧，维里耶·德·利尔-亚当；

《他的心上人》(*Son petit cœur*)，独幕剧，路易·马尔索罗；

《线球》(*La Pelote*)，三幕剧，吕西安·德卡夫；

《自由的负担》(*Le Fardeau de la Liberté*)，独幕剧，特里斯坦·贝尔纳；

《皮鞋》(*Les Souliers*)，独幕剧，吕西安·德卡夫；

《菲菲小姐》(*Mademoiselle Fifi*)，独幕剧，奥斯卡·梅泰尼耶；

《幸福的面纱》(*Le Voile du Bonheur*)，独幕剧，克里孟梭（Clemenceau）；

以及以下作家的新作：

布里厄、特里斯坦·贝尔纳、吕西安·贝纳尔、雅克·比才、比安斯托克（Bienstock）、克劳德·贝尔东（Claude Berton）、爱弥尔·法布尔、让·朱利安、雅克·勒梅尔、德·洛尔德（De Lorde）、列奥波德·拉库尔（Léopold Lacour）、罗曼·罗兰和埃米尔·维尔哈伦。

包间的票价是 2 法郎，底层正厅和二层楼厅的座位均为 1 法郎，高层楼厅 0.5 法郎。6 至 12 岁的儿童在父母的陪同下可以免费入场（周末和节假日除外）。预订座位不另外收费。套票 10 法郎，包含 12 张底层正厅或二层楼厅的门票。

阿梅代·卡托内（Amédée Catonné）先生，《为了所有人的艺术》（l'Art pour tous）的编辑，热情地向我们传达了近期人们在外省建立了一座民众剧院的消息：卢瓦尔河畔讷维（Neuvy-sur-Loire）的民众剧院（涅夫勒省 -Nièvre）。

1901 年 4 月，医生夏尔庞捷（A. Charpentier）先生和他的几个朋友卢多维克·贝杜（Ludovic Bédu）

先生、凯坦（Quétin）先生、西默蒂埃（Cimetierre）先生和德塞纳（Desenne）先生在纳维为穷人举办了一场库特林的演出，之后他们便有了创立民众剧院的念头。这既是一份艺术事业，也是一项慈善行动。根据他们的节目单所示，剧院的宗旨是："一、每年呈现四次演出，收益将立即用于帮助社团成员脱离贫困；二、在外省发展精神文化，促进道德教育。"

他们呼吁外省的有志之人参与其中，这得到了响应，许多乡间的工人和农民给予了支持，不少朋友前来协助他们在沙瓦纳（Chavannes）厅建造活动剧场。艺术家绘制了三面布景，其中一面是"纳维的风景"（*Vue de Neuvy*）。

1901年9月8日，他们呈现了莱昂·埃尼克（Léon Hennique）的《昂吉安公爵之死》（*La Mort du duc d'Enghien*）、安德烈·特里耶（André Theuriet）的《让-玛丽》（*Jean-Marie*）和库特林的《巴丹先生》。1901年11月的演出包含了布里厄的《白裙》和库特林的《一位严肃的客户》（*Un Client sérieux*）。他们的节目单还涵盖了易卜生的《人民公敌》、布里厄的

《女替身》(*les Remplaçantes*)、儒勒·列那尔的《胡萝卜须》和《丹东》等。

虽然这项事业似乎半路夭折，但也是一次新颖有趣的尝试。